# PERFECT

完全推理 ＋ ＋ ＋ ＋

# 智力

# GAME 遊戲

www.foreverbooks.com.tw

yungjiuh@ms45.hinet.net

資優生系列 47

# 完全推理智力遊戲

| 編　　著 | 羅波 |
| 出 版 者 | 讀品文化事業有限公司 |
| 責任編輯 | 廖美秀 |
| 封面設計 | 林鈺恆 |
| 美術編輯 | 王國卿 |

| 總 經 銷 | 永續圖書有限公司 |
| | TEL／(02)86473663 |
| | FAX／(02)86473660 |
| 劃撥帳號 | 18669219 |
| 地　　址 | 22103 新北市汐止區大同路三段 194 號 9 樓之 1 |
| | TEL／(02)86473663 |
| | FAX／(02)86473660 |
| 出 版 日 | 2024 年 03 月 |

掃描填回函
好書隨時抽

國家圖書館出版品預行編目資料

完全推理智力遊戲／羅波編著.
--二版.--新北市：讀品文化, 民 113.03
面；公分. --（資優生系列：47）
ISBN　978-986-453-168-4（平裝）

1.CST：益智遊戲

997　　　　　　　　　　　　　111007852

## 前言

　　福爾摩斯的名字幾乎無人不知、無人不曉，他的偵探推理小說影響了一代又一代中外讀者。人們在對其頂禮膜拜的同時，不知道有沒有忽視一個細節，那就是小說中處處滲透出的推理思維能力。深入淺出的話語，意想不到的大結局，都流露出推理思維能力的痕跡。其實，在生活細節中，也包含著各式各樣的推理技巧。讓我們在遊戲中學習吧！

　　美國著名心理學家米哈伊・奇克森特米哈伊把思維遊戲稱為「使思維流動的活動」，它不但能夠幫助發掘個人潛能、提高多方面的能力，而且能夠使人感到愉快，是一種透過輕鬆有趣的遊戲訓練思維的方式。

　　無論多麼傑出的教育都比不上遊戲對我們智力的影響。你可以努力讀書，掌握大量的知識，但是知識的擁有量與聰明的大腦沒有直接聯繫。如果你不能透過靈活的思維運用所學的知識，恐怕會變成一個愣頭愣腦的書呆子。

　　為了鍛鍊讀者綜合運用邏輯學、運籌學、心理學和機率論等多種知識的能力，本書精選了極具挑戰性、趣味性及科學性的思維遊戲，每個遊戲都極具代表性和獨創性，內容豐富，難易有度，形式活潑。在遊戲中，你會發現你的想像力、觀察力、注意力、創新力等各方面的能力都得到了極大的提升，讓你在學習、工作與生活中更勝一籌。想成為創意達人嗎？想挑戰自己的思維極限嗎？開始看題，接招吧！

前言

☞ **第一章**

# 判斷思維能力

☞ **第二章**

# 發想思維能力

☞ 第三章

# 分析思維能力

☞ 第四章

# 推理思維能力

☞ 第五章

# 變幻思維能力

# 判斷思維能力

# 發想思維能力

# 分析思維能力

# 推理思維能力

# 變幻思維能力

# Qusetion

# 判斷思維能力

生活中的事事紛擾，如何能夠抽繭成絲，提煉出自己的精華，判斷思維能力也是居功至偉。也許，生活就像那一道道判斷題，你能嚐中其中的味道嗎？

# PERFECT ++++
# ++++ GAME

# 01. 監獄開銷

● 難易度：★　　　完成時間：1分　　　解答：159頁

一個美國議員提出，必須對本州不斷上升的監獄費用採取措施。他的理由是，現在，一個關在單人牢房裡的犯人所需的費用，平均每天高達132美元。即使在世界上開銷最昂貴的城市裡，也不難在最好的飯店裡找到每晚的租金低於125美元的房間。

以下哪項能構成對上述美國議員的觀點及其論證的恰當駁斥？

Ⅰ、據州司法部公佈的數字，一個關在單人牢房裡的犯人所需的費用，平均每天125美元。

Ⅱ、在世界上開銷最昂貴的城市裡，很難在最好的飯店裡找到每晚的租金低於125美元的房間。

Ⅲ、監獄用於犯人的費用，和飯店用於客人的費用，幾乎用於完全不同的開支項目。

A. 只有Ⅰ

B. 只有Ⅱ

C. 只有Ⅲ

D. 只有Ⅰ和Ⅱ

E. Ⅰ、Ⅱ和Ⅲ

## 科幻小說購買

● 難易度：★★★　　　完成時間：2分　　　解答：159頁

　　過去的20年裡，科幻類小說佔全部小說的銷售比例從1％提高到了10％。其間，對這種小說的評論也有明顯的增加。一些書商認為，科幻小說銷售量的上升主要得益於有促銷作用的評論。

　　以下哪項，如果為真，最能削弱題目中書商的看法？

A. 科幻小說的評論，幾乎沒有讀者

B. 科幻小說的讀者中，幾乎沒有人讀科幻小說的評論

C. 科幻小說評論文章的讀者，幾乎都不購買科幻小說

D. 科幻小說評論文章的作者中，包括著名的科學家

E. 科幻小說的評論文章的作者中，包括因鼓吹偽科學而臭了名聲的作家

## 03. 司法審判

● 難易度：★★　　　完成時間：1分　　　解答：160頁

在司法審判中，所謂肯定性誤判是指把無罪者判為有罪，否定性誤判是指把有罪者判為無罪。肯定性誤判就是所謂的錯判，否定性誤判就是所謂的錯放。而司法公正的根本原則是「不放過一個壞人，不冤枉一個好人」。某法學家認為，目前，衡量一個法院在辦案中是否對司法公正的原則貫徹得足夠的好，就看它的肯定性誤判率是否足夠低。

以下哪項，如果為真，能最有力地支持上述法學家的觀點？

A. 錯放，只是放過了壞人；錯判，則是既放過了壞人，又冤枉了好人

B. 寧可錯判，不可錯放，是「左」的思想在司法界的反映

C. 錯放造成的損失，大多是可彌補的；錯判對被害人造成的傷害，是不可彌補的

D. 各個法院的辦案正確率普遍有明顯的提高

E. 各個法院的否定性誤判率基本相同

## 04. 海關測謊

● 難易度：★★　　　完成時間：1分　　　解答：160頁

　　一位海關檢查員認為，他在特殊工作經歷中培養了一種特殊的技能，即能夠準確地判定一個人是否在欺騙他。他的根據是，在海關通道執行公務時，短短的幾句對話就能使他確定對方是否可疑；而在他認為可疑的人身上，無一例外地都查出了違禁物品。

　　以下哪項，如果為真，能削弱上述海關檢查員的論證？

　　Ⅰ、在他認為不可疑而未經檢查的入關人員中，有人無意地攜帶了違禁物品。

　　Ⅱ、在他認為不可疑而未經檢查的入關人員中，有人有意地攜帶了違禁物品。

　　Ⅲ、在他認為可疑並查出違禁物品的入關人員中，有人是無意地攜帶了違禁物品。

　　A. 只有Ⅰ

　　B. 只有Ⅱ

　　C. 只有Ⅲ

　　D. 只有Ⅱ和Ⅲ

　　E. Ⅰ、Ⅱ和Ⅲ

# 05. 飛機安全

**難易度：★★★　　完成時間：2分　　　　解答：161頁**

美國法律規定，不論是駕駛員還是乘客，坐在行駛的小汽車中必須繫好安全帶。有人對此持反對意見。其理由是，每個人都有權冒自己願意承擔的風險，只要這種風險不會給別人帶來損害。因此，坐在汽車裡繫不繫安全帶，純粹是個人的私事，正如有人願意承擔風險去炒股，有人願意承擔風險去攀岩純屬他個人的私事一樣。

以下哪項，如果為真，最能對上述反對意見提出質疑？

A. 儘管確實為了保護每個乘客自己，而並非為了防備傷害他人，但所有航空公司仍然要求每個乘客在飛機起飛和降落時繫好安全帶

B. 汽車保險費近年來連續上漲，原因之一，是由於不繫安全帶造成的傷亡使得汽車保險賠償費連年上漲

C. 在實施了強制要求繫安全帶的法律以後，美國的汽車交通事故死亡率明顯下降

D. 法律的實施帶有強制性，不管它的反對意見看來多麼有理

E. 炒股或攀岩之類的風險是有價值的風險，不繫安全帶的風險是無謂的風險

## 06. 吸菸危害

● 難易度：★　　　完成時間：1分　　　解答：161頁

據世界衛生組織1995年調查報告顯示，70%的肺癌患者都有吸菸史。這說明，吸菸將極大增加患肺癌的危險。

以下哪項，如果是真的，將嚴重削弱上述結論？

A. 有吸菸史的人在 1995 年超過世界總人口的 65%

B. 1995 年世界吸菸的人數比 1994 年增加了 70%

C. 被動吸菸被發現同樣有致肺癌的危險

D. 沒有吸菸史的人數在 1995 年超過世界總人口的 40%

E. 1995 年未成年吸菸者的人數有驚人的增長

## 07. 廚師廣告

● 難易度：★★　　　完成時間：2分　　　解答：162頁

本廚師培訓班有著其他同類培訓班所沒有的特點，就是除了傳授高超的烹飪技藝外，還負責向畢業生提供確實有效的就業諮詢。去年進行諮詢的本培訓班畢業生中，100%都找到了工作。為了在烹飪業找到一份理想

的工作，歡迎您加入我們的行列。

為了確定該廣告的可信性，以下哪個相關問題是必須詢問清楚的？

Ⅰ、去年有多少畢業生？

Ⅱ、去年有多少畢業生進行就業諮詢？

Ⅲ、上述就業諮詢在諮詢者找到工作的過程中，究竟起到了多少作用？

Ⅳ、諮詢者找到的工作，是否都屬於烹飪行業？

A. Ⅰ、Ⅱ、Ⅲ、Ⅳ

B. 只有Ⅰ、Ⅱ和Ⅲ

C. 只有Ⅱ、Ⅲ和Ⅳ

D. 只有Ⅲ和Ⅳ

E. 只有Ⅰ和Ⅱ

## 08. 銀兩兌換

● 難易度：★★★　　完成時間：2分　　解答：163頁

清朝雍正年間，市面流通的鑄幣，其金屬構成是銅六鉛四，即六成為銅，四成為鉛。不少商人出以利計，紛紛融幣取銅，使得市面的鑄幣嚴重匱乏，不少地方出現以物易物。但朝廷徵於市民的賦稅，須以鑄幣繳納，

不得代以實物或銀子。市民只得以銀子向官吏購兌鑄幣用以納稅，不少官吏因此大發了一筆。這種情況，雍正以前明清諸朝以來從未出現過。

從以上陳述，可推出以下哪項結論？

Ⅰ、上述鑄幣中所含銅的價值要高於該鑄幣的面值。

Ⅱ、上述用銀子購兌鑄幣的交易中，不少並不按朝廷規定的比價成交。

Ⅲ、雍正以前明清諸朝，鑄幣的銅含量，均在六成以下。

A. 只有Ⅰ

B. 只有Ⅱ

C. 只有Ⅲ

D. 只有Ⅰ和Ⅱ

E. Ⅰ、Ⅱ和Ⅲ

## 09. 愛滋病問題

● 難易度：★★　　　完成時間：1分　　　解答：164頁

有一種觀點認為，到21世紀初，和發達國家相比，發展中國家將有更多的人死於愛滋病。其根據是：據統計，愛滋病病毒感染者人數在發達國家趨於穩定或略有

下降，在發展中國家卻持續快速上升；到21世紀初，估計全球的愛滋病病毒感染者將達到4000萬至1億1千萬人，其中，60%將集中在發展中國家。這一觀點缺乏充分的說服力。因為，同樣權威的統計數據表明，發達國家的愛滋病感染者從感染到發病的平均時間要大大短於發展中國家，而從發病到死亡的平均時間只有發展中國家的二分之一。

以下哪項最為恰當地概括了上述反駁所使用的方法？

A. 對「論敵」的立論動機提出質疑

B. 指出「論敵」把兩個相近的概念當作同一概念來使用

C. 對「論敵」的論據的真實性和準確性提出質疑

D. 提出一個反例來否定「論敵」的一般性結論

E. 指出「論敵」在論證中沒有明確具體的時間範圍

## 10. 維生素攝取

● 難易度：★★　　　完成時間：1分　　　解答：165頁

許多孕婦都出現了維生素缺乏的症狀，但這通常不是由於孕婦的飲食中缺乏維生素，而是由於腹內嬰兒的生長使她們比其他人對維生素有更高的需求。

為了評價上述結論的確切程度，以下哪項操作最為

重要？

　　A. 對某個缺乏維生素的孕婦的日常飲食進行檢測，確定其中維生素的含量

　　B. 對某個不缺乏維生素的孕婦的日常飲食進行檢測，確定其中維生素的含量

　　C. 對孕婦的科學食譜進行研究，以確定有利於孕婦攝入足量維生素的最佳食譜

　　D. 對日常飲食中維生素足量的一個孕婦和一個非孕婦進行檢測，並分別確定她們是否缺乏維生素

　　E. 對日常飲食中維生素不足量的一個孕婦和另一個非孕婦進行檢測，並分別確定她們是否缺乏維生素

## 11. 讚揚歷史事件

● 難易度：★　　　　完成時間：1分　　　　解答：165頁

　　讚揚一個歷史學家對於具體歷史事件闡述的準確性，就如同是在讚揚一個建築師在完成一項宏偉建築物時使用了合格的水泥、鋼筋和磚瓦，而不是讚揚一個建築材料供應商提供了合格的水泥、鋼筋和磚瓦。

　　以下哪項最為恰當地概括了題目所要表達的意思？

　　A. 合格的建築材料對於完成一項宏偉的建築是不可缺少的

B. 準確地把握具體的歷史事件，對於科學地闡述歷史發展的規律是不可缺少的

C. 建築材料供應商和建築師不同，他的任務僅是提供合格的建築材料

D. 就如同一個建築師一樣，一個歷史學家的成就，不可能脫離其他領域的研究成果

E. 一個歷史學家必須準確地闡述具體的歷史事件，但這並不是他的主要任務

## 12. 交通測速

難易度：★★　　　完成時間：2分　　　解答：166頁

　　交通部科研所研製了一種自動測速照相機，憑藉其對速度的敏銳反應，當且僅當違規超速的汽車經過鏡頭時，它會自動按下快門。在某條單向行駛的公路上，在一個小時中，這樣的一架照相機共拍下了50輛超速汽車的照片。從這架照相機出發，在這條公路前方的1千公尺處，一批交通警察於隱蔽處在進行目測超速汽車能力的測試。在上述同一個小時中，某個警察測定，共有25輛汽車超速通過。由於經過自動測速照相機的汽車一定經過目測處，因此，可以推定，這個警察的目測超速汽車的準確率不高於50%。

要使題目的推斷成立，以下哪項是必須假設的？

A. 在該警察測定為超速的汽車中，包括在測速照相機處不超速而到目測處超速的汽車

B. 在該警察測定為超速的汽車中，包括在測速照相機處超速而到目測處不超速的汽車

C. 在上述一個小時中，在測速照相機前不超速的汽車，到目測處不會超速

D. 在上述一個小時中，在測速照相機前超速的汽車，都一定超速通過目測處

E. 在上述一個小時中，通過目測處的非超速汽車一定超過 25 輛

## 13. 離婚率比例

● 難易度：★★　　　　完成時間：1分　　　　解答：166頁

自1940年以來，全世界的離婚率不斷上升。因此，目前世界上的單親兒童，即只與生身父母中的某一位一起生活的兒童，在整個兒童中所佔的比例，一定高於1940年。

以下哪項關於世界範圍內相關情況的斷定，如果為真，最能對上述推斷提出質疑？

A. 1940 年以來，特別是 70 年代以來，相對和平的環境和醫療技術的發展，使中年已婚男女的死亡率極大地降低

B. 1980 年以來，離婚男女中的再婚率逐年提高，但其中的復婚率卻極低

C. 目前全世界兒童的總數，是 1940 年的兩倍以上

D. 1970 年以來，初婚夫婦的平均年齡在逐年上升

E. 目前每對夫婦所生子女的平均數，要低於 1940 年

## 14. 足球教練指導

難易度：★　　　　完成時間：1分　　　　解答：167頁

一個足球教練這樣教導他的隊員：「足球比賽從來是以結果論英雄。在足球比賽中，你不是贏家就是輸家；在球迷的眼裡，你要麼是勇敢者，要麼是懦弱者。由於所有的贏家在球迷眼裡都是勇敢者，所以每個輸家在球迷眼裡都是懦弱者。」

為使上述足球教練的論證成立，以下哪項是必須假設的？

A. 在球迷看來，球場上勇敢者必勝

B. 球迷具有區分勇敢和懦弱的準確判斷力

C. 球迷眼中的勇敢者，不一定是真正的勇敢者

D. 即使在球場上，輸贏也不是區別勇敢和懦弱的唯一標準

E. 在足球比賽中，贏家一定是勇敢者

## 15. 警力負擔

● 難易度：★★　　　完成時間：1分　　　解答：167頁

在目前財政拮据的情況下，在本市增加警力的動議不可取。在計算增加警力所需的經費開支時，光考慮到支付新增警員的工資是不夠的，同時還要考慮到支付法庭和監獄新僱員的工資，由於警力的增加帶來的逮捕、宣判和監管任務的增加，勢必需要相關機構同時增員。

（以下哪項，如果為真，將最有力地削弱上述論證？）

A. 增加警力所需的費用，將由中央和地方財政共同負擔

B. 目前的財政狀況，絕不至於拮据到連維護社會治安的費用都難以支付的地步

C. 湖州市與本市毗鄰，去年警力增加19%，逮捕個案增加40%，判決個案增加13%

D. 並非所有偵察都導致逮捕，並非所有逮捕都導致宣判，並非所有宣判都導致監禁

E. 當警力增加到與市民的數量達到一個恰當的比例時，將會減少犯罪

## 通貨膨脹率

● 難易度：★　　　完成時間：1分　　　解答：168頁

去年全國通貨膨脹率為17%，而今年到目前為止平均為11%，由此我們可以得出這樣的結論：全國通貨膨脹率正呈下降趨勢，明年的通貨膨脹率將會更低。

以下哪項，如果為真，將嚴重削弱上述結論？

A. 去年通貨膨脹率大幅度上升的主要原因是因為全國遭受了歷史罕見的嚴重自然災害

B. 在發展中國家，通貨膨脹率比較高是正常現象

C. 消費者對於高通貨膨脹率越來越適應了

D. 政府開始把抑制通貨膨脹看成是宏觀控制的主要目標之一

E. 由於抑制通貨膨脹，現在失業人數和居民平均收入都有所下降

## 大熊貓繁殖

● 難易度：★　　　完成時間：1分　　　解答：169頁

為了挽救瀕臨滅絕的大熊貓，一種有效的方法是把它們都捕獲到動物園進行人工飼養和繁殖。

以下哪項，如果為真，最能對上述結論提出質疑？

A. 在北京動物園出生的小熊貓京京，在出生 24 小時後，意外地被它的母親咬斷頸動脈而不幸夭折

B. 近五年在全世界各動物園中出生的熊貓總數是 9 隻，而在野生自然環境中出生的熊貓的數字，不可能準確地獲得

C. 只有在熊貓生活的自然環境中，才有它們足夠吃的嫩竹，而嫩竹幾乎是熊貓的唯一食物

D. 動物學家警告，對野生動物的人工飼養將會改變它們的某些遺傳特性

E. 提出上述觀點的是一個動物園主，他的動議帶有明顯的商業動機

## 18. 奇異果與香蕉

● 難易度：★★★　　完成時間：2分　　解答：169頁

　　所有的奇異果都是香蕉，猴子是奇異果，所以，猴子是香蕉。

　　如果題目為真，下面哪個選項一定是真的？

A. 香蕉長在白雲上，猴子吃香蕉，所以，猴子跟著白雲飄

B. 猴子是奇異果，猴子是香蕉，所以，所有的奇異果都是香蕉

C. 香蕉是猴子，猴子跑在白雲上，所以，香蕉追
著白雲跑

D. 老虎追猴子，猴子追香蕉，所以，老虎追猴子
和香蕉

E. 猴子不是香蕉，但猴子確實是奇異果，所以，
「所有的奇異果都是香蕉，並且天上白雲飄」
這句話是假的

## 19. 醫療人員狀態

● 難易度：★★　　　完成時間：1分　　　解答：170頁

　　最近一次戰爭裡，在重戰區執行任務的醫療人員，
即使是那些身體未受傷害的，現在比在該戰爭不太激烈
的戰鬥中執行任務的醫療人員收入低而離婚率高，在衡
量整體幸福程度的心理狀況測驗中得分也較低。這一證
據表明即使是那些激烈的戰爭環境下沒有受到身體創傷
的人，也會受到負面影響。

　　下面哪個，如果正確，最強而有力地支持了以上得
出的結論？

　　A. 重戰區的醫療人員和其他戰區的醫療人員相比，
服役前所接受的學校教育明顯比較少

　　B. 重戰區的醫療人員比其他戰區的醫療人員剛入
伍時年輕

C. 重戰區醫療人員的父母和其他戰區醫療人員的父母，在收入、離婚率和整體幸福程度方面沒有什麼顯著差別

D. 那些在重戰區服務的醫療人員和建築工人在收入、離婚率和整體幸福程度等方面非常相似

E. 早期戰爭中的重戰區服務的醫療人員在收入、離婚率和整體幸福程度等方面，和其他在該戰爭中服役的醫療人員沒有表現出太大差別

## 20. 食品包裝

難易度：★★★　　完成時間：2分　　解答：170頁

許多消費者在超級市場挑選食品時，往往喜歡挑選那些用透明材料包裝的食品，其理由是透明包裝可以直接看到包裝內的食品，這樣心裡有一種安全感。

以下哪項，如果為真，最能對上述心理感覺構成質疑？

A. 光線對食品營養所造成的破壞，引起了科學家和營養專家的高度重視

B. 食品的包裝與食品內部的衛生程度並沒有直接的關係

C. 美國賓州州立大學的研究結果表明：牛奶暴露

於光線之下，無論是何種光線，都會引起風味
上的變化

D. 有些透明材料包裝的食品，有時候讓人看了會
倒胃口，特別是不新鮮的蔬菜和水果

E. 世界上許多國家在食品包裝上大量採用阻光包裝

## 21. 鐵路運量

● 難易度：★　　　完成時間：1分　　　解答：171頁

中國共有5萬多千公尺的鐵路，承擔著53%的客運量
和70%的貨運量。鐵路運輸緊張的程度十分明顯。改造
既有鐵路線路，提高列車的運行速度，就成了現實的選
擇。

如果下列哪項為真，則上述的論證就要大大削弱？

A. 國家已經計劃並且正逐步興建大量的新鐵路

B. 中國鐵路線路及車輛的維修和更新刻不容緩

C. 隨著經濟的發展，鐵路貨運量還將增加

D. 隨著航空事業和高速公路的發展，鐵路客運量
會下降

E. 正在試行時速達 140～160 千公尺的快速列車，
比一般列車快 50%

## 22. 急救能力

● 難易度：★★　　　　完成時間：1分　　　　解答：171頁

　　江口市急救中心向市政府申請購置一輛新的救護車，以進一步增強該中心的急救能力。市政府否決了這項申請，理由是：急救中心所需的救護車數量，必須和中心的規模和綜合能力相配套。根據該急救中心現有的醫護人員和醫療設施的規模和綜合能力，現有的救護車足夠了。

　　以下哪項是市政府關於此項決定的論證所必須假設的？

　　A. 江口市的急救對象的數量不會有大的增長

　　B. 市政府的財政面臨困難，無力購置新的救護車

　　C. 急救中心現有的救護車中，至少有一輛近期內不會退役

　　D. 江口市的其他大型醫院有足夠的能力配合急救中心搶救全市的危重病人

　　E. 市政府至少在五年內不會撥款以擴大急救中心的規模和綜合能力

# 23. 任命州長

● 難易度：★★★　　　完成時間：2分　　　解答：172頁

　　某州州長任命了一名黃種人擔任州旅遊局局長，許多白種人和黑種人指責這一任命是一種顯示各族平等的政治姿態；後來州長又任命了一名黑人擔任州警事總監，許多白種人和黃種人對這一任命又作出了同樣的指責。確實，州長作出上述任命的時候很大程度上是出於政治上的考慮，但這又有什麼錯呢？況且，上述任命完全在州憲章賦予州長的權力範圍之內。

　　以下哪項，如果為真，最能加強上述論證？

A. 各族平等是業已受到憲法和公眾確認的普遍原則

B. 被任命的旅遊局局長和警事總監完全能夠勝任他們的職位

C. 本州州長政績顯赫，聲譽頗佳，過去很少受到他人的指責

D. 在做出了上述任命之後，州長緊接著又任命了一名白種人擔任財政總監

E. 評價一項任命的根據不僅是看這一任命是否符合法律程序，而且更要看其是否有利於公眾的需要

## 24. 月亮與太陽

● 難易度：★★　　　　完成時間：1分　　　　解答：172頁

「萬物生長靠太陽」，這是多少年來人們從實際生活中總結出來的一個公認的事實，然而，近年來科學家研究發現：月球對地球的影響遠遠大於太陽；孕育地球生命的力量，來自月球而非太陽。

以下哪項不能作為上述論斷的證據？

A. 在日照下，植物生長快且長得好，日照特別是對幾公分高、發芽不久的植物如向日葵等最有利

B. 當花枝因損傷出現嚴重傷口時，日光能清除傷口中那些不能再生長的纖維組織，加快新陳代謝，使傷口癒合

C. 植物只有靠了太陽光才能進行光合作用，動物也只有在陽光下才能茁壯成長

D. 月球在地球形成之初，影響地球產生了一個巨大磁場，屏蔽來自太空的宇宙射線對地球的侵襲

E. 科學家在太平洋加拉帕戈斯群島附近的深海海底，發現並採集了紅色的蠕蟲、張著殼的蛤、白色的蟹等，這可能與日照有關

## 25. 溫室效應

● 難易度：★★　　　完成時間：2分　　　解答：173頁

　　如果二氧化碳大量地產生，它將聚集在大氣中引起氣候的溫室效應。包括樹在內的植物的腐爛，會產生出二氧化碳。不過，在森林中，由於活植物會吸入二氧化碳，釋放氧氣，從而會抵消掉這些二氧化碳。工業生產用的來自於植物的燃料在使用中也會產生大量二氧化碳，這些燃料包括木材、煤和石油等。

　　如果上述情況屬實，則從中可以推導出以下哪項結論？

A. 工業生產中產生的所有二氧化碳都直接或間接來源於植物

B. 由於植物在腐爛過程中要放出二氧化碳，溫室效應不可避免

C. 如果不用某種途徑吸收工業生產中因使用來自植物的燃料而排放到大氣中的二氧化碳，則二氧化碳的淨含量會增加

D. 森林向大氣釋放的二氧化碳量，與工業生產中使用的來自於植物的燃料所釋放的二氧化碳量相當

E. 不論哪種工業用燃料都必會引起大氣中二氧化
碳總量的增加和溫室效應

## 26. 鳥類與恐龍

● 難易度：★　　　　完成時間：1分　　　　解答：173頁

　　一些恐龍的頭蓋骨和骨盆骨與所有現代鳥類的頭蓋
骨和骨盆骨有許多相同特徵。雖然不是所有的恐龍都有
這些特徵，但一些科學家聲稱，所有具有這些特徵的動
物都是恐龍。

　　如果上面的陳述和科學家的聲明都是正確的，下列
哪一項也一定正確？

　　A. 鳥類與恐龍的相似之處要多於鳥類與其他動物
　　　的相似之處

　　B. 一些古代恐龍與現代鳥類是沒有區別的

　　C. 所有動物，如果它們的頭蓋骨和現代鳥類的頭
　　　蓋骨具有相同特徵，那麼它們的骨盆骨也一定
　　　和現代鳥類的骨盆骨具有相同特徵

　　D. 現代鳥類是恐龍

　　E. 所有的恐龍都是鳥類

## 27. 國情道德與法律

● 難易度：★　　　　完成時間：1分　　　　解答：174頁

　　吳大成教授：各國的國情和傳統不同，但是對於謀殺和其他嚴重刑事犯罪實施死刑，至少是大多數人可以接受的。公開宣判和執行死刑可以有效地阻止惡性刑事案件的發生，它所帶來的正面影響比可能存在的負面影響肯定要大得多，這是社會自我保護的一種必要機制。

　　史密斯教授：我不能接受您的見解。因為在我看來，對於十惡不赦的罪犯來說，終身監禁是比死刑更嚴厲的懲罰，而一般的民眾往往以為只有死刑才是最嚴厲的。

　　以下哪項是對上述對話的最恰當評價？

　A. 兩個對各國的國情和傳統有不同的理解

　B. 兩人對什麼是最嚴厲的刑事懲罰有不同的理解

　C. 兩人對執行死刑的目的有不同的理解

　D. 兩人對產生惡性刑事案件的原因有不同的理解

　E. 兩人對是否大多數人都接受死刑有不同的理解

## 28. 野生蘑菇的生長

● 難易度：★★　　　　完成時間：2分　　　　解答：174頁

　　雞油菌這種野生蘑菇生長在宿主樹下，如在道氏杉樹的底部生長，道氏杉樹為它提供生長所需的糖分，雞油菌在地下用來汲取糖分的纖維部分為它的宿主提供養料和水。由於它們之間這種互利關係，過量採摘道氏杉樹根部的雞油菌會對道氏杉樹的生長不利。

　　以下哪項，如果為真，將對題目的論述構成質疑？

A. 在最近的幾年中，野生蘑菇的產量有所上升

B. 雞油菌不只在道氏杉樹底部生長，也在其他樹木的底部生長

C. 很多在森林中生長的野生蘑菇在其他地方無法生長

D. 對某些野生蘑菇的採摘會促進其他有利於道氏杉樹的蘑菇的生長

E. 如果沒有雞油菌的滋養，道氏杉樹的種子不能成活

## 29. 喝牛奶

● 難易度：★　　　完成時間：1分　　　解答：175頁

1元喝一瓶牛奶，喝完的空瓶，兩個可以重新換一瓶牛奶，你有10元，請問你最多能喝多少瓶牛奶？

## 30. 小明的名次

● 難易度：★★　　　完成時間：2分　　　解答：175頁

小明參加第二屆小學生探索與應用能力競賽，賽後，小紅問小明得了第幾名，小明說：「我考的分數名次和我的年齡的乘積是2134」小紅想了想立即說出了小明的競賽得分排名，請問當年小明的年齡是多少歲？競賽得了第幾名？

## 31. 植樹

● 難易度：★★　　　完成時間：2分　　　解答：175頁

紅星小學在植樹節這天，組織了8個小隊參加了植樹活動，共植樹108棵，每個小隊植樹的棵數不相同，其中植樹最多的小隊種了18棵，問植樹最少的小隊種了多少棵？

## 32. 客車人數

● 難易度：★★★　　　完成時間：2分　　　解答：175頁

　　光明小學的兩名教師要帶領265名學生外出春遊，客車出租公司有兩種型號的車，大客車39個座位，小客車有30個座位，要使每人有座位，且沒有空座位，大、小客車各須多少輛？（兩名教師在內）

## 33. 書架價格

● 難易度：★　　　完成時間：1分　　　解答：176頁

　　有三個同樣的紅木書架，分給5個人，其中三個人各分到一個書架，然後分到書架的三個人各拿出1200元，平均分給其餘兩人，大家說這樣的分配公平合理，那麼每個書架價值多少元？

## 34. 汽車座位

● 難易度：★　　　完成時間：1分　　　解答：176頁

　　有一條公共汽車行車路線，除去起始站和終點站外，中途有9個停車站，一輛公共汽車從起始站開始上乘客，除終點站外，每一站上車的乘客中恰好有一位乘客從這一站到以後的每一站下車，為了使每位乘客都有座位，那麼這輛汽車最少要有多少個座位？

# Qusetion

# 發想思維能力

無論你依然在書海中遨遊，還是已經邁入社會，成為社會中堅力量的一員，發想思維能力都在你的生活、學習中扮演著重要的角色，以下的題目都是為你們量身打造的，讓我們開始奇妙之旅吧！

# PERFECT ++++
# ++++ GAME

## 01. 山姆的謊言

● 難易度：★　　　完成時間：1分　　　解答：179頁

　　山姆打電話給妻子說，他會回家吃晚飯。「親愛的，我現在就回家，估計10分鐘後到。」「好的，親愛的。」妻子說，「那麼待會見。」山姆家離他公司很近，他離開時是晚上6點30分，到家裡是6點43分，他一下車，妻子就走了過來，打了他幾記耳光，並怒道：「如果你再這樣，我就和你離婚。」那麼山姆到底做了什麼呢？

## 02. 水缸的困惑

● 難易度：★★　　　完成時間：2分　　　解答：179頁

　　一口水缸放在雨中盛水，當雨垂直落下時，一小時便盛滿了水；假如雨的大小不變，而是斜著落下來，那麼盛滿水的時間應該是長了，還是短了？

## 03. 交警與小女孩

● 難易度：★　　　完成時間：1分　　　解答：179頁

　　一個交警執勤時，看到一個小女孩轉過拐角超過他後就走了，他朝小女孩笑了笑，也沒有多注意她。幾分鐘後，小女孩又轉過拐角從他身邊經過了，接下來好幾次都是這樣，而且她一次比一次顯得焦慮。最後，交警耐不住問：「妳在這兒走來走去幹什麼呢？」你猜小女孩是怎麼回答的？

## 04. 艾咪家的池塘

● 難易度：★★　　　完成時間：1分　　　解答：179頁

　　艾咪很興奮地發現她家花園的池塘裡有很多青蛙。有時候出現一隻綠色的，有時候出現一隻褐色的，還有一對小青蛙。艾咪想瞭解池塘裡到底有多少隻青蛙。她數了好幾次，但每次數得都不一樣。那麼，如何才能正確地知道池塘中到底有多少隻青蛙呢？（不能抽乾池塘中的水）

## 05. 鎮上的理髮師

● 難易度：★　　　　完成時間：1分　　　　解答：179頁

　　鎮上有個理髮師，有時候鎮長都得讓其三分。鎮長頒布了一條法令：規定每個人都不能留鬍子，但不能自己剃鬚。理髮師因為人人都來剃鬚而變得很富有。但是有一點，到底誰來給理髮師刮鬍子呢？

## 06. 棍子問題

● 難易度：★　　　　完成時間：1分　　　　解答：179頁

　　有一根棍子，要使它變短，但不得鋸斷、折斷或削短。該怎麼辦？

## 07. 香皂的區別

● 難易度：★　　　　完成時間：1分　　　　解答：180頁

　　為什麼英國人比愛爾蘭人香皂用得多？

## 08. 聾子與潛水員

| 難易度：★ | 完成時間：1分 | 解答：180頁 |

　　一個聾子看到一條鯊魚正在向一個潛水員靠近，他如何才能告訴這個潛水員呢？

## 09. 風往北吹

| 難易度：★★ | 完成時間：2分 | 解答：180頁 |

　　北風和一條通往北方的路有何區別？

## 10. 萬花筒與鏡子

| 難易度：★★ | 完成時間：1分 | 解答：180頁 |

　　萬花筒由三面鏡子組成。在那三面鏡子的相互映照下，裡面的物體能照出幾個鏡中影來？

## 11. 流浪漢的菸卷

| 難易度：★ | 完成時間：1分 | 解答：180頁 |

　　有個流浪漢把5個菸頭做成1支香菸，今天他有25個菸頭，他可做幾支菸呢？

## 12. 扔球問題

● 難易度：★★　　　完成時間：2分　　　解答：180頁

給你一個球，把它扔出去，不能碰到任何物體，但又要讓球乖乖地回到你的手中。怎樣做？

## 13. 飛行員跳傘

● 難易度：★　　　完成時間：1分　　　解答：181頁

在海拔1000公尺的高度，一架直升飛機在盤旋。這時，機艙門打開了，一個人沒帶降落傘勇敢地跳下來。落地後，居然若無其事地走開了。這是怎麼回事？

## 14. 5分和1角

● 難易度：★　　　完成時間：1分　　　解答：181頁

美國第九屆總統威廉‧哈里遜出生在一個小鎮上，自幼家境貧寒，他小時候性格文靜內向，靦腆害羞，鎮上的人喜歡捉弄他，常常故意把一枚一角硬幣和一枚五分硬幣同時放在他面前，要他從這兩枚硬幣中揀一枚，威廉總統總是揀那個五分的，每揀一次總會引起人們的哄笑，鎮上很多人都認為他是個小傻瓜，傻到連一角和

五分哪個面值大都分不清的程度。

　　小威廉真的那麼傻嗎？他為什麼會這樣做？

## 15. 劃火柴

● 難易度：★★　　　完成時間：2分　　　解答：181頁

　　兩個人進行劃火柴比賽，A一秒鐘劃1根，B一秒鐘劃2根。如果他們各拿一盒（100根裝）火柴比賽，當A劃燃90根火柴時，B已經劃燃了多少根火柴？

## 16. 牛吃草

● 難易度：★★　　　完成時間：2分　　　解答：181頁

　　一頭牛一年能吃4畝地的草，如果把它關在16畝的牧場裡，幾年後牛能把草吃光？

## 17. 牛拉車

● 難易度：★　　　完成時間：2分　　　解答：181頁

　　一頭牛拉著一輛車，車上坐著7個去趕集的姑娘，請問這兒一共有幾雙眼睛？

## 18. 翻撲克

● 難易度：★★　　　完成時間：2分　　　解答：182頁

在我們平常使用的撲克牌中，有幾張翻過來後，和原來的花紋一樣？

## 19. 看書

● 難易度：★　　　完成時間：1分　　　解答：182頁

有一種書不是給人看的，是哪一種書？

## 20. 環球冒險

● 難易度：★★　　　完成時間：2分　　　解答：182頁

旅行家薩米・瓊在周遊世界之後，回到他闊別十年的故鄉。有一次，他向人們訴說了這十年中他在世界各地的所見所聞。他還向人們提出了兩個怪問題。問1：在非洲的某地，我看到一個人的身體內有兩顆心臟，而且都跳動得很正常。你說，這有可能嗎？問2：在大洋洲的某一個村莊裡，所有的人都只有一隻右眼。你說，這有可能嗎？

## 21. 怪事趣談

● 難易度：★★　　　完成時間：2分　　　解答：182頁

今天我見了一件怪事，勝利者不是前進，而是後退，這是在幹什麼？

## 22. 輪船遇險

● 難易度：★★★　　完成時間：2分　　　解答：182頁

某人有過這樣一次經歷：他乘坐的船駛到海上後就慢慢地沉下去了，但是，船上所有的乘客都很鎮靜，既沒有人去穿救生衣，也沒有人跳海逃命，卻眼睜睜地看著這條船全部沉沒。這裡究竟發生了什麼事呢？

## 23. 二月的故事

● 難易度：★　　　　完成時間：1分　　　解答：182頁

一年中有些月份有30天，有些月份有31天。問：有多少個月份有28天？

## 總統之死

● 難易度：★　　　完成時間：1分　　　解答：183頁

美國的總統死了，副總統就是總統。那麼，副總統
死了，誰是總統？

## 裝蛋糕

● 難易度：★★　　　完成時間：2分　　　解答：183頁

一位顧客給一家食品店送來一張奇怪的訂貨單，上
面寫著：「訂做9塊蛋糕，但要裝在4個盒子裡，而且每
個盒子裡至少要裝上3塊蛋糕。」老闆傷透了腦筋，碰
壞了好幾塊蛋糕也沒有辦法照訂貨單位上的要求裝好。

這時在一旁幹雜活的小工拿起單子，認真地讀了一
遍，笑著對老闆說：「這有何難？我來裝吧！」請問他
是怎樣裝的呢？

## 刑警破案

● 難易度：★★★　　　完成時間：2分　　　解答：183頁

警察們趕到現場的時候，死者正躺在車下。根據調
查，死者死亡前雖開過車子，但他不是車主。車子案發

當天上午被開過之後，一直沒動過，但死者的死亡時間被確定為當天下午3點。後來確證案發當時，車主正在法國度假，除了這兩個人外，沒有其他人與案件有關聯。最後警察宣佈這根本不是一起犯罪案件，警察的依據是什麼？

## 27. 山姆的鬧鐘

● 難易度：★　　　　完成時間：1分　　　　解答：183頁

山姆今晚想睡個好覺，所以，晚上8點30分就睡覺了。他把那架老掉牙的鬧鐘撥到早上9點整就睡下了。那麼山姆可以睡幾個小時呢？

## 28. 同窗軼事

● 難易度：★　　　　完成時間：1分　　　　解答：183頁

兩個同校的學生，住在同一條街上，他們家只相距2公尺。可是每當上學時，一個出門往左走，另一個出門往右走，卻一起走進學校，這是怎麼回事？

## 29. 交通事故

● 難易度：★★　　　完成時間：2分　　　解答：184頁

交通部報告了一起交通事故，由於橋樑崩塌，一輛卡車和12輛轎車被壓，車輛嚴重受損，但司機卻毫無損傷地逃出了駕駛座，當巡警趕到現場卻不見任何一名轎車司機。當時並沒有轎車司機因事件而以任何方式投訴。這是為什麼？

## 30. 釣魚高手

● 難易度：★★★　　完成時間：2分　　　解答：184頁

一個釣魚能手用10條蚯蚓去釣魚，他用去4條蚯蚓釣到兩條魚，那麼當10條蚯蚓全部用完時，他能釣幾條魚？

## 31. 拴鯉魚

● 難易度：★　　　　完成時間：1分　　　解答：184頁

用1公尺長的繩子拴著6條鯉魚，每條魚均間隔20公分。賣掉1條鯉魚後，繩子沒有剪掉，其他各條鯉魚也沒有解開重扣，兩條鯉魚間仍是間隔20公分？

## 32. 電燈泡

● 難易度：★★　　　　完成時間：2分　　　　解答：184頁

門外四個開關分別對應室內四個燈泡，線路良好，在門外控制開關時候不能看到室內燈的情況，現在只允許進門一次，怎麼確定開關和燈的對應關係？

## 33. 殺狗規則

● 難易度：★★★　　　　完成時間：2分　　　　解答：184頁

一個村子裡有50戶人家，每戶人家養一條狗，不幸的是村子裡有的狗感染了狂犬病，現在要殺死得病的狗。

殺狗規則如下：

1. 必須確定是確診的狗才能殺。
2. 殺狗用獵槍，開槍殺狗人人都聽的見，沒聾子。
3. 只能觀察其他人家的狗是否得了狂犬病，不能觀察自己的狗是否有狂犬病。
4. 只能殺自己家的狗，別人家的狗你就是知道有狂犬病也不能殺。
5. 任何觀察到了其他人家的狗有狂犬病都不能告訴任何人。

6. 每人每天去觀察一遍其他人家的狗是否是得了狂犬病。

現在現象是：第一天沒有槍聲，第二天沒有槍聲，第三天響起一片槍聲。

問：第三天殺了多少條狂犬病的狗？

## 34. 沒濕的呼叫器

● 難易度：★　　　完成時間：1分　　　解答：185頁

有個人不小心把自己的呼叫器掉進裝滿咖啡的杯子裡。他急忙伸手從杯子中取出呼叫器。此時，不但他的手指沒有濕，而且連呼叫器也沒有濕。

有沒有可能？為什麼？

## 35. 阮小二吹牛

● 難易度：★★　　　完成時間：1分　　　解答：185頁

在黃河的渡口，既沒有橋，也沒有船。阮小二對時遷說：「別看水面這麼寬，我上午一口氣橫渡了5次呢！」時遷說：「游完你就回家了？」阮小二說：「那當然了！」時遷說：「你吹牛！」阮小二是梁山有名的水中好漢，時遷不是不知道，可是他為什麼不相信阮小二呢？

## 36. 生日蛋糕

● 難易度：★　　　完成時間：1分　　　解答：185頁

生日時，我們常常要切蛋糕吃，現在有一塊大蛋糕，要想3刀把它切成形狀相同、大小一樣的8塊，而且不許變換蛋糕的位置，該怎麼切？

## 37. 聰明的哈桑

● 難易度：★★　　　完成時間：2分　　　解答：185頁

某村有一位男子，他疑心很重，誰的話都不信。有一個叫哈桑的聰明人知道後，找到這位男子，對他說：「我可以騙過你。」那男子臉上露出不屑的神色，傲慢地說：「你要能騙過我，那你就騙騙看。」哈桑說：「稍等一下，我去準備好後就來。」說完就回家去了。

哈桑用什麼方法騙了這位男子？

## 38. 戰爭

● 難易度：★　　　完成時間：1分　　　解答：185頁

從前，在印度，一個女王擁有兩匹馬，她用這兩匹馬去攻打鄰國的國王。經過激烈的戰鬥，國王的人馬都

被殺光了。戰爭結束後，勝利者和失敗者全部並排躺在同一個地方。請你解釋這是為什麼。

## 39. 兒子和母親

● 難易度：★　　　完成時間：1分　　　解答：186頁

在秦朝有個叫黎麗的紡織婦，特別聰明。在休息的時候，黎麗常出各種難題來考她的女伴。有一次，她又出了一道考題：

一個婦人在房間裡面縫補衣服，當她的兒子走進來時，聽到一聲命令：「退出去，我的兒子。」她的兒子立即回答：「我的確是你的兒子，但你不是我的母親。」

這到底是怎麼回事呢？

## 40. 有朋自遠方來

● 難易度：★★　　　完成時間：1分　　　解答：186頁

一位司機駕著小轎車從海南到湖北去會見朋友，半路上忽然有一個輪胎爆了。當他把輪胎上的四個螺絲拆下來，從後備箱裡把備用輪胎拿出來時，不小心把四個螺絲踢進了下水道。

司機該怎麼做才能使轎車安全地開到距離最近的修車廠？

## 41. 奇蹟

● 難易度：★　　　　完成時間：1分　　　　解答：186頁

一個圓孔直徑只有1公分，一種體積為100立方公尺的物體卻能順利通過這個小圓孔。這是什麼物體？

## 42. 傳達

● 難易度：★　　　　完成時間：1分　　　　解答：186頁

在瑞士住著會講德語、法語、義大利語、羅馬尼亞語的中國人。這四個中國人到瑞士觀光。A會說羅馬尼亞語和德語，B會說德語和法語，C會說法語和義大利語，D則會說西班牙語和英語。在某地豎立著一塊寫有羅馬尼亞文的招牌，A看了之後用德語告訴B。請問，B如何將招牌上的內容傳達給C和D？

## 43. 足球

● 難易度：★★　　　　完成時間：2分　　　　解答：186頁

足球比賽中間休息的時候，爸爸問兒子：「放在右腳旁邊，而左腳碰不到的是什麼東西？」兒子靈機一動就答對了。你知道嗎？

## 馬尾巴的方向

● 難易度：★★　　　完成時間：2分　　　解答：186頁

有匹馬溜溜躂躂走出馬圈。它先向著太陽升起的地方長嘶一聲，然後便掉頭飛奔了一會；又向左轉彎飛奔；繼而又向右轉彎飛奔；繼而又就地打了個滾；接著抖抖身上的草，開始低頭在草地上吃起草來。

現在，這匹馬的尾巴朝著哪個方向？

## 蒂多公主

● 難易度：★★★　　　完成時間：2分　　　解答：187頁

在很久以前，歐洲某個王國被另一個國家滅亡了。國王和王后、王子都被侵略者殺死了，只有小公主蒂多帶領一些武士突出包圍，逃到了非洲的海岸。

蒂多公主帶了一些金幣登上海岸，拜訪了酋長：「我們都是失去祖國的逃難人，請允許我們在您神聖的領土上買一塊土地生活吧。」

酋長見蒂多公主只有幾枚金幣，便輕蔑地說：「才這麼一點金幣就想買我們的土地？那妳只能買下用一張牛皮所圈出的土地。」

大家聽了都很沮喪，可是蒂多公主卻說：「大家不必喪氣，我有辦法用牛皮圈出一塊面積很大的土地。」

蒂多公主真的做到了。你知道她是怎麼辦到的嗎？

## 46. 單隻通過

● 難易度：★★★　　完成時間：2分　　　　解答：187頁

一隻螞蟻在地下通道裡爬行，對面又來了一隻。由於通道非常狹窄，只能單隻通過。幸好，通道一側有個凹處，剛好能容得下一隻螞蟻，不巧的是，裡面有一個小沙粒，把它移出來後又把通道堵住了，還是無法通行。兩隻螞蟻應該怎麼做才能都順利通過呢？

## 47. 好辦法

● 難易度：★　　　　完成時間：1分　　　　解答：187頁

王叔叔有3個兒子。一天，他買了兩個小西瓜，一路在想怎樣平均分西瓜，總也想不出好辦法來。在門口，鄰居李奶奶只說了3個字，王叔叔就愁眉舒展了。李奶奶告訴他的是什麼辦法？

## 48. 蠟燭

● 難易度：★★　　　完成時間：2分　　　解答：188頁

　　小張家裡經常停電，每停一次，就要用去1支蠟燭，每5個蠟燭頭又可再做成1支蠟燭。現在他家裡只剩下40個蠟燭頭了，用這些蠟燭頭再做成蠟燭，可以供幾個停電的晚上使用？

## 49. 地牢奇事

● 難易度：★　　　完成時間：1分　　　解答：188頁

　　有一天，一群綁匪綁架了一家公司的董事長，並把這位董事長一人關在地牢裡。

　　地牢的出入口只有一處，而且周圍徹夜有人防守，沒有一點漏洞。可第二天一看，裡邊卻多出一個男的。請問，這個男的是怎麼進去的呢？

## 50. 立起來的雞蛋

● 難易度：★★　　　完成時間：2分　　　解答：188頁

　　一次同學聚會時，其中一位同學出了一道難題來考其他同學。這位同學拿出一個雞蛋說：「誰能把這個雞

蛋立在桌子上？」

　　其他同學左立右立，怎麼也立不起來，只好向這個同學請教。而他輕而易舉地就把雞蛋立起來了。你知道怎樣才能做到嗎？

## 51. 拍照

● 難易度：★　　　　完成時間：1分　　　　解答：188頁

　　外出旅遊時，他特意買了一架照相機。對照相他是外行，只得托朋友按照中午晴天無雲的條件對好光圈。奇怪的是，在一個晴朗的中午所拍的照片，卻顏色灰暗，好像黃昏時分的顏色。這是為什麼？

## 52. 小偷之死

● 難易度：★★　　　　完成時間：1分　　　　解答：188頁

　　一個小偷在行竊時被人發現，慌忙之中，他迅速從6樓的窗戶橫向跳到相距只有1公尺的相鄰的一座樓的樓頂上，不料卻摔死了。如此短距離跨越不可能失敗，這究竟是什麼原因呢？

## 53. 圓形的井蓋

● 難易度：★　　　完成時間：1分　　　解答：189頁

華生博士在路上見到一群工人正在安裝下水管道。有位工人問華生：「下水井蓋一般都做成圓形的，這是為什麼？」你能回答嗎？

## 54. 杯口朝下水不流

● 難易度：★　　　完成時間：1分　　　解答：189頁

一位膽大藝精的魔術師，聲稱可以把裝滿水的杯子口朝下拿在手裡，水一點也不流出來，當然杯子不蓋蓋子。你能做到嗎？

## 55. 汽車超速被罰款

● 難易度：★★　　　完成時間：2分　　　解答：189頁

有兩輛汽車同時從上海出發，向杭州駛去。第一輛車嚴格遵守交通規則，按規定車速行駛，而第二輛卻被交警處以超速罰款。奇怪的是，第二輛車從未超越第一輛車，也沒有走另一條路。這是什麼緣故？

## 56. 悠悠打針

● 難易度：★　　　完成時間：1分　　　解答：189頁

悠悠生了病，天天要打針。這個孩子怕痛，每次打針，都說屁股好痛好痛。這一天，爸爸又陪他去打針，這次他卻說，屁股一點兒也不痛。這是為什麼呢？

## 57. 無橋河

● 難易度：★　　　完成時間：1分　　　解答：189頁

有兩個人想過同一條河，但找來找去卻沒有發現橋，只在岸邊找到一條一次只能乘載一人的小船。這兩個人高興地打了聲招呼，就都順利地用這條船渡過了河。

他倆是怎樣渡過這條河的？

## 58. 通知

● 難易度：★★　　　完成時間：1分　　　解答：190頁

用油印滾子印刷會議通知，假如每次可並排印一張通知的正面和另一張的反面，最後剩下3張通知。請問：印好剩下的這3張通知，至少需要滾動幾次？

## 59. 折痕

● 難易度：★★★　　　完成時間：2分　　　解答：190頁

　　有人想把一張窄長的紙條折疊成兩半，結果兩次都沒折準，第一次有一半比另一半長出1公分；第二次正好相反，這一半又短了1公分。請問：兩道折痕之間有多寬？

## 60. 過河

● 難易度：★★　　　完成時間：2分　　　解答：190頁

　　有個小學生想跳過兩公尺寬的一條河，試了幾次都失敗了。可是後來，他什麼工具也沒用就達到了目的。你知道他用的是什麼好辦法嗎？

## 61. 傻子趕路

● 難易度：★★　　　完成時間：2分　　　解答：190頁

　　有個傻子在馬車上套了一匹馬趕路，走了幾里路嫌太慢，又回家套了一匹馬，可套上這匹馬以後，兩匹馬卻怎麼也拉不動這輛馬車了。你知道這是怎麼回事嗎？

## 62. 違規

● 難易度：★　　　完成時間：1分　　　解答：190頁

　　明文規定：有行人穿越馬路時，車輛就應停在人行道前等待。可是偏偏有個汽車司機，當交叉路口上還有很多人穿越馬路時，他卻突然撞進人群中，全速向前跑。這時，旁邊的警察看了覺得無所謂，並沒有責怪他。你說這是為什麼？

## 63. 郊遊

● 難易度：★　　　完成時間：1分　　　解答：191頁

　　露西和麗麗駕著各自的汽車一起去郊外旅遊。回來時發現每輛汽車只剩下可以走3千公尺路程的汽油，他們距離加油站還有4千公尺，又沒有工具可以把一輛汽車的汽油加入另一輛汽車內。你能為他們想個辦法到達加油站嗎？

## 64. 完全相同的試卷

● 難易度：★★　　　完成時間：2分　　　解答：191頁

　　考生在絕對不能作弊的考場中進行測驗，居然出現了兩張完全一模一樣的答卷。如果說這不是一種偶然現象，那麼你認為在什麼情況下會出現這種現象？

## 65. 數字比較

● 難易度：★　　　完成時間：1分　　　解答：191頁

　　孩子一邊用手比劃著，一邊還說著什麼，雖聽不清他們說的是什麼，但可以看出他們指的是2比5強，5比0強，而0又比這個2還要強。你說這是怎麼回事呢？

# Qusetion

# 分析思維能力

如何能把複雜的一件事情化繁為簡，如何能在紛繁的事件中挑出最重要緊急的事情，都與我們的分析思維能力緊密相關。下面的時間屬於你了！

# PERFECT ++++ ++++ GAME

## 01. 兩地旅行

● 難易度：★★　　　完成時間：2分　　　解答：193頁

　　我租了一輛旅遊小車，離開阿姆斯特丹，向花城亞里士梅爾出發了。在阿姆斯特丹和亞里士梅爾兩城正中間有一K鎮，鎮上有兩個朋友A和B也乘上了我們的車。三人愉快地度過一天的旅行後，準備返回，可是A決定在K鎮下車，B隨我回阿姆斯特丹。現在仍按荷蘭式的均攤方式，準備各付自己的旅程費。從阿姆斯特丹到亞里士梅爾規定往返要付24盾。K鎮位於兩城的正中間，那麼三個人應各付多少錢？

## 02. 耕地能手和播種能手

● 難易度：★★★　　　完成時間：2分　　　解答：193頁

　　新德里郊區有個莊園主，雇了兩個小工為他種小麥。其中A是一個耕地能手，但不擅長播種；而B耕地很不熟練，但卻是播種的能手。莊園主決定種10公畝地的小麥，讓他倆各包一半，於是A從東頭開始耕地，B從西頭開始耕。A耕地一畝用20分鐘，B卻用40分鐘，可是B播種的速度卻比A快3倍。耕播結束後，莊園主根

據他們的工作量給了他倆100盧比（工錢）。他倆怎樣分才合理呢？

## 03. 叫喊幾分鐘

● 難易度：★★　　　　完成時間：2分　　　　解答：193頁

沙漠中的駱駝商隊，通常把體弱的駱駝夾在中間，強壯的走在兩頭，駝隊排成一行按順序前進。商人為了區別它們，就在每一頭駱駝身上蓋上火印。在給駱駝打火印時，它們都要痛得叫喊5分鐘。問：若某個商隊共有10頭駱駝，蓋火印時的叫喊聲最少要聽幾分鐘？假如叫聲不是重疊在一起的。

## 04. 應該找多少零錢

● 難易度：★　　　　完成時間：1分　　　　解答：194頁

進了一家禮品商店，看到一架照相機，這種照相機在日本連皮套共值3萬日元，可這家商店要310美元，折合日元約為4萬多日元。照相機的價錢比皮套貴300美元，剩下的就是皮套的價錢。請問：現買一副皮套拿出100美元，應該找多少零錢？

## 05. 大小燈球

● 難易度：★★　　　完成時間：2分　　　解答：194頁

「雞兔同籠」的算題和算法，在中國古代的民間廣為流傳，甚至被譽為「了不起的妙算」，以至清代小說家李汝珍把它寫到自己的小說《鏡花緣》中。

《鏡花緣》寫了一個才女米蘭芬計算燈球的故事——有一次米蘭芬到了一個闊人家裡，主人請她觀賞樓下大廳裡五彩繽紛、高低錯落、宛若群星的大小燈球。主人告訴她：「樓下的燈分兩種：一種是燈下一個大球，下綴兩個小球；另一種是燈下一個大球，下綴四個小球。樓下大燈球共360個，小燈球1200個。」主人請她算一算兩種燈各有多少。

## 06. 粗木匠的難題

● 難易度：★　　　完成時間：1分　　　解答：194頁

木匠拿來一根雕刻著花紋的小木柱說：「有一次，一位住在倫敦的學者，拿給我一根3英尺長，寬和厚均為1英尺的木料，希望我將它砍削、雕刻成木柱，如你們現在看到的樣子。學者答應補償我在做活時砍去的木

材。我先將這塊方木秤一秤，它恰好重30磅，而要做成的這根柱子只重20磅。因此，我從方木上砍掉了1立方英尺的木材，即原來的三分之一。但學者拒不承認，他說，不能按重量來計算砍去的體積，因為據說方木的中間部分要重些，也可能相反。請問，我在這種情況下怎樣向好挑剔的學者證明，究竟砍掉了多少木材？」

乍一看，這個問題很困難，但答案卻如此簡單，以致粗木匠的辦法人人皆知。這種小聰明在日常生活中也是很有用的。

## 07. 鳥與木柱

● 難易度：★★　　　完成時間：2分　　　解答：195頁

有一群鳥，還有一堆木柱，如果一隻鳥落一個柱的話，剩下一個鳥沒地方落；如果一個木柱兩隻鳥的話，那就多了一個木柱，問有多少隻鳥，多少個木柱？

## 08. 排列黑白球

● 難易度：★★★　　　完成時間：2分　　　解答：195頁

一個粗細均勻的長直管子，兩端開口，裡面有4個白球和4個黑球，球的直徑、兩端開口的直徑等於管子

的內徑，現在白球和黑球的排列是wwwwBBBB，要求不取出任何一個球，使得排列變為BBwwwwBB。

## 09. 蝸牛往上爬

● 難易度：★★　　　完成時間：2分　　　解答：195頁

一隻蝸牛從井底爬到井口，每天白天蝸牛要睡覺，晚上才出來活動，一個晚上蝸牛可以向上爬3尺，但是白天睡覺的時候會往下滑2尺，井深10尺，問蝸牛幾天可以爬出來？

## 10. 劃分直線

● 難易度：★★★　　　完成時間：2分　　　解答：196頁

在一個平面上畫1999條直線最多能將這一平面劃分成多少個部分？

## 11. 等分樹木

● 難易度：★　　　完成時間：1分　　　解答：196頁

怎樣種四棵樹使得任意兩棵樹的距離相等？

## 12. 飲料促銷

● 難易度：★　　　　完成時間：1分　　　　解答：196頁

　　27個小運動員在參加完比賽後，口渴難耐，去小店買飲料，飲料店正在做促銷，憑三個空瓶可以再換一瓶，他們最少買多少瓶飲料才能保證一人一瓶？

## 13. 爬山速度

● 難易度：★　　　　完成時間：1分　　　　解答：196頁

　　有一座山，山上有座廟，只有一條路可以從山上的廟到山腳，每週一早上8點，有一個聰明的小和尚去山下化緣，週二早上8點從山腳回山上的廟裡，小和尚的上下山的速度是任意的，在每個往返中，他總是能在週一和週二的同一鐘點到達山路上的同一點。例如，有一次他發現星期一的8點30分和星期二的8點30分他都到了山路靠山腳的3／4的地方，問這是為什麼？

## 14. 美國的汽車

● 難易度：★　　　　完成時間：1分　　　　解答：197頁

美國有多少輛汽車？

## 15. 開鎖汽車

● 難易度：★　　　完成時間：1分　　　解答：197頁

　　將汽車鑰匙插入車門，向哪個方向旋轉就可以打開車鎖？

## 16. 鏡中人

● 難易度：★　　　完成時間：1分　　　解答：197頁

　　假設你站在鏡子前，抬起左手，抬起右手，看看鏡中的自己。當你抬起左手時，鏡中的自己抬起的似乎是右手。可是當你仰頭時，鏡中的自己也在仰頭，而不是低頭。為什麼鏡子中的影像似乎顛倒了左右，卻沒有顛倒上下？

## 17. 火車與鳥

● 難易度：★★　　　完成時間：2分　　　解答：197頁

　　一列火車以每小時15英里的速度離開洛杉磯，朝紐約前進。另外一列火車以每小時20英里的速度離開紐約，朝洛杉磯前進。如果一隻每小時飛行25英里的鳥同時離開洛杉磯，在兩列火車之間往返飛行，請問當兩列火車相遇時，鳥飛了多遠？

## 18. 唱片輪轉

● 難易度：★★　　　完成時間：2分　　　解答：197頁

假設一張圓盤像唱機上的唱盤那樣轉動。這張盤一半是黑色，一半是白色。假設你有數量不限的一些顏色傳感器。要想確定圓盤轉動的方向，你需要在它周圍擺多少個顏色傳感器？它們應該被擺放在什麼位置？

## 19. 時鐘倒轉

● 難易度：★★★　　　完成時間：2分　　　解答：198頁

在一天之中，時鐘的時針和分針共重疊多少次？你知道它們重疊時的具體時間嗎？

## 20. 拿紅球

● 難易度：★★　　　完成時間：1分　　　解答：198頁

你有兩個罐子，分別裝著50個紅色的玻璃球和50個藍色的玻璃球。隨意拿起一個罐子，然後從裡面拿出一個玻璃球。怎樣最大程度地增加讓自己拿到紅球的機會？利用這種方法，拿到紅球的機率有多大？

## 21. 巧分飛機票

● 難易度：★★　　　完成時間：2分　　　解答：198頁

　　旅行社剛剛為三位旅客預定了飛機票。這三位旅客是荷蘭人科爾、加拿大人伯托和英國人丹皮。他們三人一個去荷蘭，一個去加拿大，一個去英國。據悉科爾不打算去荷蘭，丹皮不打算去英國，伯托則既不去加拿大，也不去英國。這三張飛機票分別應該是他們誰的？

## 22. 巧接鐵鏈

● 難易度：★　　　完成時間：1分　　　解答：199頁

　　生產中需要一段鐵鏈，庫房中只有五截，每截只有三個鐵環，這五截鐵鏈連起來的長度正好是所需要的。問：在只切斷三個鐵環的情況下，怎樣將這五截三鐵環連起來？

## 23. 找重的球

● 難易度：★★★　　　完成時間：2分　　　解答：199頁

　　假設你有8個球，其中一個略微重一些，但是找出這個球的唯一方法是將兩個球放在天平上對比。最少要秤多少次才能找出這個較重的球？

## 24. 歡聚聖誕節

● 難易度：★★　　　　完成時間：2分　　　　解答：199頁

泰森一家人在一起歡聚聖誕節。他們是：一位祖母，一位祖父，兩位母親，兩位父親，一位岳父，一位岳母，一位兒媳，四個孩子，三個孫子，一個哥哥，兩個姐姐，兩個兒子，兩個女兒，問他們最少是幾個人？

## 25. 女兒的錯

● 難易度：★　　　　完成時間：1分　　　　解答：199頁

父親打電話給女兒，要她替自己買一些生活用品，同時告訴她，錢放在書桌上的一個信封裡。女兒找到信封，看見上面寫著98，以為信封內有98元，就把錢拿出來，數也沒數放進書包裡。在商店裡，她買了90元的東西，付款時才發現，她不僅沒有剩下8元，反而差了4元。回到家裡，她把這事告訴了父親，懷疑父親把錢點錯了。父親笑著說，他並沒有數錯，錯在女兒身上。女兒錯在什麼地方？

## 26. 破譯的密信

● 難易度：★★　　　完成時間：2分　　　解答：200頁

　　羅馬帝國的凱撒大帝被敵人圍困了，他派手下送出一份密信求援。為了不讓敵方破譯出密信，他把字母表（A，B，C，D，…，X，Y，Z）中的每一個字母往前移動三位（字母表中的頭三個字母移為最後三個），根據這一方式，字母E移到B，而字母A移到X……

　　如果凱撒發出的密信是「PHHWBRXLQWKHSDUN」，你能夠破譯出這封密信嗎？

## 27. 指紋在哪裡

● 難易度：★★　　　完成時間：1分　　　解答：200頁

　　托蒂向安東尼借了很多錢買了一棟豪華的別墅，可現在都快半年了，托蒂還沒有還一分錢。安東尼實在是無法忍受就按響了門鈴，到托蒂的新家要錢。兩人在爭吵過程中動手打了起來。高大的安東尼用兩隻手死死地掐住托蒂的脖子，托蒂在掙扎中左手摸到一個錘子朝安東尼的頭砸去，安東尼隨即倒地停止了呼吸。

　　殺死安東尼後，托蒂馬上把安東尼的屍體拖到後院掩埋起來，然後擦拭乾淨所有的血跡，再認真清理了沙

發、地板和安東尼所有可能碰過的東西，不留下一個指紋。正當他做完這一切的時候，門外響起了急促的敲門聲——是安東尼的兩位警察朋友。安東尼曾交代，如果他在下午還沒有回到家的話，就讓他的警察朋友來這裡找他。儘管托蒂十分鎮定，但警察還是不費吹灰之力就找到了安東尼的唯一個指紋。你知道這個指紋在哪裡嗎？

## 28. 破綻

● 難易度：★　　　完成時間：1分　　　解答：200頁

請看下面警官和嫌疑犯的一段對話。

警官：「昨天晚上10點案發時你在哪裡？」

嫌犯：「昨天晚上我在家裡。」

警官：「可是，據你的一位朋友說，當時他去找你，按了半天門鈴，並沒有人出來開門。」

嫌犯：「哦，當時我使用了高功率的電爐，房間的保險絲燒斷了，停了一會電，門鈴當然不響……」

警官：「別再編下去了。你被捕了。」

請問這是為什麼？

## 29. 啞巴吃黃連

● 難易度：★★　　　完成時間：2分　　　解答：200頁

　　一次在聯合國大會上，英國工黨的某位外交官同蘇聯外交部長莫洛托夫發生爭辯。辯到理屈詞窮時，他忽然想起莫洛托夫出身貴族，於是像抓到了救命稻草般重新發起攻勢：「莫洛托夫先生，你是貴族出身，而我家祖祖輩輩都是礦工，我們兩個究竟誰能代表工人階級呢？」善於隨機應變的莫洛托夫不動聲色地說：「你說得對，我出身貴族，而你出身工人。不過……」

　　莫洛托夫的回答讓這位外交官如啞巴吃黃連一樣，有苦說不出。你知道他是怎麼回答的嗎？

## 30. 智取寶石

● 難易度：★　　　完成時間：1分　　　解答：200頁

　　古埃及的皇宮裡藏有三顆價值連城的寶石。為了防止被盜，侍衛們在裝寶石的盒子裡放了一條毒蛇。

　　可是一天晚上，有一個神偷將寶石給偷了出來。他既沒有戴手套也沒有用任何方式接觸到毒蛇，而且把寶石盜走的時候，毒蛇依然安靜地待在盒子裡。

　　你知道神偷是怎樣把寶石偷出來的嗎？

## 31. 取勝

● 難易度：★★★　　　完成時間：2分　　　解答：200頁

桌上放著15枚硬幣，兩個遊戲者（你和你的一位同學）輪流取走若干枚。規則是每人每次至少取1枚，至多取5枚，誰拿到最後一枚誰就贏得全部15枚硬幣。

## 32. 阿凡提吃西瓜

● 難易度：★★　　　完成時間：1分　　　解答：201頁

一次，阿凡提和同伴在一起吃西瓜。由於他剛趕了遠路，非常渴，於是坐下便大吃起來。同伴想取笑他，就偷偷把西瓜皮都扔到了他身邊，吃完西瓜後，一個人說道：「看！阿凡提的嘴多饞！西瓜皮剩下了一大堆。」於是大家捧腹大笑起來。這時阿凡提不慌不忙地說了一句話，表示他們比自己更饞。

你知道他是怎麼說的嗎？

# 33. 海盜分金幣

難易度：★　　　　完成時間：1分　　　　解答：201頁

5個海盜搶得100枚金幣後，討論如何進行公正分配。他們商定的分配原則是：

1. 抽籤確定各人的分配順序號碼（1，2，3，4，5）；

2. 由抽到1號簽的海盜提出分配方案，然後5人進行表決，如果方案得到超過半數的人同意，就按照他的方案進行分配，否則就將1號扔進大海餵鯊魚；

3. 如果1號被扔進大海，則由2號提出分配方案，然後由剩餘的4人進行表決，當且僅當超過半數的人同意時，才會按照他的提案進行分配，否則他也將被扔入大海；

4. 依此類推。

這裡假設每一個海盜都是絕頂聰明而理性，他們都能夠進行嚴密的邏輯推理，並能很理智地判斷自身的得失，即能夠在保住性命的前提下得到最多的金幣。同時還假設每一輪表決後的結果都能順利得到執行，那麼抽到1號的海盜應該提出怎樣的分配方案才能使自己既不被扔進海裡，又可以得到更多的金幣呢？

34. **猜牌問題**

● 難易度：★★★　　完成時間：3分　　　解答：202頁

　　S先生、P先生、Q先生他們知道桌子的抽屜裡有16張撲克牌：紅桃A、Q、4，黑桃J、8、4、2、7、3，草花K、Q、5、4、6，方塊A、5。約翰教授從這16張牌中挑出一張牌來，並把這張牌的點數告訴P先生，把這張牌的花色告訴Q先生。這時，約翰教授問P先生和Q先生：「你們能從已知的點數或花色中推知這張牌是什麼牌嗎？」於是，S先生聽到如下的對話：

　　P先生：「我不知道這張牌。」

　　Q先生：「我知道你不知道這張牌。」

　　P先生：「現在我知道這張牌了。」

　　Q先生：「我也知道了。」

　　聽罷以上的對話，S先生想了一想之後，就正確地推出這張牌是什麼牌。

　　請問：這張牌是什麼牌？

## 35. 燃繩問題

● 難易度：★★　　　完成時間：2分　　　解答：203頁

　　燒一根不均勻的繩，從頭燒到尾總共需要1個小時。現在有若干條材質相同的繩子，問如何用燒繩的方法來計時1個小時15分鐘呢？

## 36. 乒乓球問題

● 難易度：★　　　完成時間：1分　　　解答：203頁

　　假設排列著100個乒乓球，由兩個人輪流拿球裝入口袋，能拿到第100個乒乓球的人為勝利者。條件是：每次拿球者至少要拿1個，但最多不能超過5個，問：如果你是最先拿球的人，你該拿幾個？以後怎麼拿就能保證你能得到第100個乒乓球？

# Qusetion

# 推理思維能力

深入淺出的話語，意想不到的大結局，都流露出推理思維能力的痕跡。其實，在生活細節中，也包含著各式各樣的推理技巧。讓我們在遊戲中學習吧！

# PERFECT ++++
# ++++ GAME

## 01. 喝汽水問題

● 難易度：★　　　完成時間：1分　　　解答：205頁

　　1元一瓶汽水，喝完後兩個空瓶換一瓶汽水，問：你有20元，最多可以喝到幾瓶汽水？

## 02. 鬼谷子考徒

● 難易度：★★　　　完成時間：2分　　　解答：205頁

　　孫臏和龐涓都是鬼谷子的徒弟；一天鬼谷子出了這道題目：他從2到99中選出兩個不同的整數，把積告訴孫，把和告訴龐。

　　龐說：我雖然不能確定這兩個數是什麼，但是我肯定你也不知道這兩個數是什麼。

　　孫說：我本來的確不知道，但是聽你這麼一說，我現在能夠確定這兩個數字了。

　　龐說：既然你這麼說，我現在也知道這兩個數字是什麼了。

　　問這兩個數字是什麼？為什麼？

## 03. 愛因斯坦的問題

難易度：★★★　　　完成時間：2分　　　解答：205頁

1. 有5棟5種顏色的房子；

2. 每一位房子的主人國籍都不同；

3. 這五個人每人只喝一個牌子的飲料，只抽一個牌子的香菸，只養一種寵物；

4. 沒有人有相同的寵物，抽相同牌子的菸，喝相同牌子的飲料。

已知條件：

1. 英國人住在紅房子裡；

2. 瑞典人養了一條狗；

3. 丹麥人喝茶；

4. 綠房子在白房子的左邊；

5. 綠房子主人喝咖啡；

6. 抽PALLMALL菸的人養了一隻鳥；

7. 黃房子主人抽DUNHILL菸；

8. 住在中間房子的人喝牛奶；

9. 挪威人住在第一間房子；

10. 抽混合菸的人住在養貓人的旁邊；

11. 養馬人住在抽DUNHILL菸人的旁邊；

12. 抽BLUEMASTER菸的人喝啤酒；

13. 德國人抽PRINCE菸；

14. 挪威人住在藍房子旁邊；

15. 抽混合菸的人的鄰居喝礦泉水。

問題：誰養魚？

## 04. 盲人分襪

● 難易度：★　　　　完成時間：1分　　　　解答：206頁

　　有兩位盲人，他們都各自買了兩對黑襪和兩對白襪，八對襪子的布質、大小完全相同，每對襪子都有一張商標紙連著。兩位盲人不小心將八對襪子混在一起。他們每人怎樣才能取回黑襪和白襪各兩對呢？

## 05. 國王與預言家

● 難易度：★　　　　完成時間：1分　　　　解答：206頁

　　在臨上刑場前，國王對預言家說：「你不是很會預言嗎？你怎麼不能預言到你今天要被處死呢？我給你一個機會，你可以預言一下今天我將如何處死你。你如果預言對了，我就讓你服毒死；否則，我就絞死你。」但是聰明的預言家的回答，使得國王無論如何也無法將他處死。請問，他是如何預言的？

## 06. 秤球問題

● 難易度：★★　　　完成時間：2分　　　解答：206頁

12個球和一個天平，現知道只有一個壞球和其他的重量不同，問怎樣秤才能用三次就找到那個壞球？（注意此題並未說明那個球的重量是輕是重，所以需要仔細考慮）

## 07. 誰偷吃了蛋糕

● 難易度：★　　　完成時間：1分　　　解答：209頁

餐廳裡擺了給客人慶祝生日的大蛋糕，客人還沒有來，蛋糕卻被人偷吃了，老闆非常生氣，廳裡只有4個服務員，他們的回答是：甲說：「是乙吃的」；乙說：「是丁吃的」；丙說：「我沒有吃」；丁說：「乙在說謊」。4人當中只有1人說的是真話，那麼是誰吃的呢？

## 08. 黑帽子舞會

● 難易度：★★　　　完成時間：2分　　　解答：210頁

　　一群人開舞會，每人頭上都戴著一頂帽子。帽子只有黑白兩種，黑的至少有一頂。每個人都能看到其他人帽子的顏色，卻看不到自己的。主持人先讓大家看看別人頭上戴的是什麼顏色的帽子，然後關燈，如果有人認為自己戴的是黑帽子，就打自己一個耳光。第一次關燈，沒有聲音。於是再開燈，大家再看一遍，關燈時仍然鴉雀無聲。一直到第三次關燈，才有劈劈啪啪打耳光的聲音響起。問：有多少人戴著黑帽子？

## 09. 三人住店

● 難易度：★★　　　完成時間：2分　　　解答：210頁

　　有三個人去住旅館，住三間房，每一間房10元，於是他們一共付給老闆30元。第二天，老闆覺得三間房只需要25元就夠了，於是叫小弟退回5元給三位客人，誰知小弟貪心，只退回每人1元，自己偷偷拿了2元。這樣一來便等於那三位客人每人各花了9元，於是三個人一共花了27元，再加上小弟獨吞了不2元，總共是29元。可是當初他們三個人一共付出30元，那麼還有1元呢？

## 10. 秤量藥丸

● 難易度：★　　　完成時間：1分　　　解答：頁210

　　你有4個裝藥丸的罐子，每個藥丸都有一定的重量，被污染的藥丸是沒被污染的重量加1。只秤量一次，如何判斷哪個罐子的藥被污染了？

## 11. 爬樓梯

● 難易度：★★　　完成時間：2分　　　解答：211頁

　　王先生到8樓去辦事，從大廳走到4樓用了48秒，再從4樓走到8樓需要多長時間？

## 12. 奇怪的村莊

● 難易度：★★　　完成時間：2分　　　解答：212頁

　　某地有兩個奇怪的村莊，張莊的人在星期一、三、五說謊，李村的人在星期二、四、六說謊。在其他日子他們說實話。一天，從外地來的小明到這裡，見到兩個人，分別向他們提出關於日期的題。兩個人都說：「前

天是我說謊的日子。」

　　如果被問的兩個人分別來自張莊和李村，那麼這一天是星期幾？

## 13. 帽子的顏色

● 難易度：★　　　完成時間：1分　　　解答：212頁

　　在去陽光夏令營的火車上，小紅、小白和小黃3個朋友碰在一起，他們各戴了1頂彩色的帽子。戴白色太陽帽的說：「奇怪！我們中一個人戴的是紅色太陽帽，一個人戴的是白色太陽帽，第三人戴的是黃色太陽帽，但沒有一個人帽子的顏色與他本人的姓相符。」小黃說：「你說得對。」請問小紅頭上戴的是什麼顏色的太陽帽？

## 14. 舉重運動員

● 難易度：★★★　　　完成時間：2分　　　解答：212頁

　　甲、乙、丙、丁都是舉重運動員，丁舉的重量大於丙，乙舉的重量大於丁，丙舉的重量大於甲，那麼：

　　1. 甲和乙都可以比丁舉得多；

　　2. 丁比甲舉得多，但沒有丙舉得多；

3. 丁超過甲的舉重量，比他超過丙的舉重量多；

4. 上面三個都不成立。

請選擇正確的說法。

## 15. 誰得優秀

● 難易度：★　　　完成時間：1分　　　解答：213頁

六年級學生畢業前，凡報考重點中學的同學，要參加體育測試。測試後，甲、乙、丙、丁4名學生這樣談論他們的成績：甲說：「如果我得優，那麼乙也是優。」乙說：「如果我得優，那麼丙也是優。」丙說：「如果我得優，那麼丁也是優。」以上3名學生說的都是真話，但這4個人中得優的只有兩名。問：4個人中誰得優？

## 16. 工廠與工種

● 難易度：★★　　　完成時間：1分　　　解答：213頁

小洪、阿榮、小張3人分別在甲、乙、丙3個工廠工作，他們分別是鉗工、車工和木工。現在知道，小洪不在甲工廠，阿榮不在乙工廠，在甲工廠的不是車工，在乙工廠的是鉗工，阿榮不是木工，你知道小張在哪個工廠，是什麼工嗎？

## 17. 職稱

| 難易度：★★ | 完成時間：2分 | 解答：213頁 |
|---|---|---|

小王、小張和小李在一起，一位是工人，一位是農民，一位是士兵。現在只知道：小李比士兵年紀大，農民比小張年紀小，小王和農民不同歲。請你想一想：誰是工人，誰是農民，誰是士兵？

## 18. 冠軍和亞軍

| 難易度：★★ | 完成時間：2分 | 解答：214頁 |
|---|---|---|

A、B、C、D、E、F6名運動員中，有兩人分別在運動會上獲得冠軍和亞軍。到底是哪兩人呢？有五種猜測：

1. 可能是A和C；

2. 可能是B和D；

3. 可能是D和A；

4. 可能是F和A；

5. 可能是B和E。其中有4個推測只猜對了一個人，另一個推測把冠、亞軍兩人都猜錯了。冠軍和亞軍到底是哪兩個呢？

## 19. 誰撞破的玻璃

● 難易度：★★★　　完成時間：2分　　　解答：214頁

3個學生在教室門前踢球，其中一個把球踢到窗扇上撞破了玻璃。老師查問他們，發現3個人的回答，只有一個人說了真話，其餘兩人都是假的。他們是這樣說的：甲說：「我沒撞破玻璃。」乙說：「是我撞破的。」丙說：「乙沒有撞破。」請你根據3個人的答話，判斷是誰撞破玻璃的？

## 20. 猜香豆

● 難易度：★★★　　完成時間：2分　　　解答：214頁

甲、乙、丙3個小朋友的手裡各有一些香豆粒。

甲說：「我有12粒。我比乙少2粒。比丙多1粒。」

乙說：「我手裡的豆粒在3個人中不是最少的。丙和我相差3粒。丙有15粒。」

丙說：「我的豆粒比甲的少。甲有13粒。乙比甲少2粒。甲、乙、丙3個小朋友每人說的3句話中，只有兩句是真話。你能猜出他們各有多少粒香豆嗎？

## 21. 猜猜是誰做的好事

● 難易度：★★　　　完成時間：2分　　　解答：214頁

　　王老師發現教室裡打掃得乾乾淨淨，便問4個學生：「是誰做的好事？」A說：「B做的。」B說：「D做的。」C說：「我沒有做」。D說：「B說謊。」其中只有一個人說了真話，其餘的人說了謊話，然而做好事的也是其中的一個。你猜猜是誰做的好事？

## 22. 房間的牌子

● 難易度：★★　　　完成時間：1分　　　解答：215頁

　　某日，飯店裡來了3對客人：兩個男人，兩個女人，還有一對夫婦，他們住了3個房間。門上分別掛上了帶有♂♂、♀♀、♂♀標記的牌子，以免互相進錯了房間。但是愛開玩笑的飯店服務員卻把牌子巧妙地調換了位置，弄得房間裡的人和牌子全都對不上號。據說只要敲一個房間的門，聽到裡邊的一聲回答，就能搞清楚3個房間裡的人員情況。你說應該敲掛有什麼牌子的房間？

## 23. 精通哪兩種職業

● 難易度：★　　　　完成時間：1分　　　　解答：216頁

　　老張、老李、老王3個人每人都精通兩種職業。這些職業是：美術家、文學家、教育家、數學家、化學家和音樂家。現在僅能知道的線索是：（1）數學家和美術家經常開玩笑。（2）教育家、美術家經常和老張一起散步，或3個人輪流下圍棋。（3）音樂家從化學家那裡借了一本《大眾電影》雜誌。（4）數學家和音樂家結婚後生了一個小女孩。（5）老李送給教育家一支金星鋼筆。（6）老王在乒乓球比賽中打敗了老李和音樂家。

　　請你由以上線索，分辨出老張、老李、老王3個人各精通哪兩種職業。

## 24. 說實話的人

● 難易度：★★　　　　完成時間：2分　　　　解答：216頁

　　唐僧取經途中發現古代某地村民有人說實話，有人說謊話，一天唐僧命徒弟找來4個村民進行詢問：「你們是說實話的人，還是說謊話的人？」

這四個村民回答如下：

第一個人說：「我們4個人都是說謊話的人。」

第二個人說：「我們4個人中只有一人是說謊話的人。」

第三個人說：「我們4個人之中有兩人是說謊的人。」

第四個人說：「我是說實話的人。」

唐僧聽後說，真難辨。孫悟空一下子就斷定那個自稱是說實話的第四個人是真的說實話的人，你能說出其中的道理嗎？

## 25. 真真假假

● 難易度：★　　　完成時間：1分　　　解答：217頁

張三說李四在說謊，李四說王五在說謊，王五說張三和李四都在說謊。問：張三、李四、王五3個人到底誰說的是真話，誰說的是謊言？

## 26. 聰明的犯人

● 難易度：★★　　　完成時間：2分　　　解答：218頁

有一個牢房，有3個犯人關在其中，相互用玻璃隔著。因為玻璃很厚，所以3個人只能互相看見，不能聽到對方說話的聲音。

有一天，國王想了一個辦法，要他們每個人頭上都戴了一頂帽子，只讓他們知道帽子的顏色不是白的就是黑的，但不讓他們知道自己所戴帽子的是什麼顏色的。在這種情況下，國王宣佈兩條如下：

1. 誰能看到其他兩個犯人戴的都是白帽子，就可以釋放誰；

2. 誰知道自己戴的是黑帽子，就釋放誰。

其實，國王給他們戴的都是黑帽子。他們因為被綁，看不見自己罷了。於是他們3個人互相盯著不說話。可是不久，聰明的A用推理的方法，認定自己戴的是黑帽子。他是怎樣推斷的？

## 27. 過河

| 難易度：★★ | 完成時間：2分 | 解答：218頁 |

　　有一條河，河岸邊有獵人、狼，有一個男人帶兩個男孩。還有一個女人，帶兩個女孩。如果獵人離開，狼就把所有的人全部吃掉，如果男人離開，女人就把她的兩個小孩掐死；如果女人離開同上。河裡有一條船，船上只能坐兩個人（附加條件：只有獵人，男人，女人會划船）問：這8個人如何過河？（都在河一邊，狼也算一個）

# Qusetion

# 變幻思維能力

活生生的現實經歷可以讓我們更清楚地認識到演繹的魅力：小到判斷一個事物的好壞，大到計算國家引進設備的成本，都在潛移默化間滲透著演繹的痕跡。透過綜合推理判斷，讓我們看到事物背後的真正本質。

# PERFECT ++++ ++++ GAME

## 01. 鞋子的尺寸

● 難易度：★★　　　完成時間：2分　　　解答：221頁

對於穿鞋來說，正合腳的鞋子比大一些的鞋子好。不過，在寒冷的天氣，尺寸稍大點的毛衣與一件正合身的毛衣差別並不大。這意味著：

　　A. 不合腳的鞋不能在冷天穿

　　B. 毛衣的大小只不過是樣式的問題，與其功能無關

　　C. 不合身的衣物有時仍然有使用價值

　　D. 在買禮物時，尺寸不如用途那樣重要

## 02. 網路孤獨症

● 難易度：★　　　完成時間：1分　　　解答：221頁

電腦的普及和網路的出現正改變著社會訊息的傳播方式，也改變著人們的娛樂方式，同時也使傳統媒體受到巨大的衝擊。許多人在電腦前花費不少時間，甚至開始成癮。花費長時間在瀏覽網路，不與人接觸，最後變成了「網路孤獨症」患者。由此可以推出：

　　A. 電影的不景氣是由電腦的出現造成的

　　B.「網路孤獨症」的病因是因為有了電腦

C. 不與人接觸是產生「網路孤獨症」的一個原因

D. 長期與電腦打交道對人的身體有害

## 03. 選擇答題

● 難易度：★★　　　完成時間：1分　　　解答：221頁

有一份選擇題試卷共6個小題，其得分標準是：一道小題答對得8分，答錯得0分，不答得兩分，某位同學得了20分，則他

A. 至多答對一道題

B. 至少有三個小題沒答

C. 至少答對三個小題

D.答錯兩個小題

## 04. 發動機成本

● 難易度：★★　　　完成時間：1分　　　解答：222頁

X國生產汽車發動機的成本比Y國低10%，即使加上關稅和運輸費，從X國進口汽車發動機仍比在Y國生產便宜。由此我們可以知道：

A. X 國的勞動力成本比 Y 國低 10%

B. 從 X 國進口汽車發動機的關稅低於在 Y 國生產
成本的 10%

C. 由 X 國運一個汽車發動機的費用高於在 Y 國造
一個汽車發動機的 10%

D. 由 X 國生產一個汽車發動機的費用是 Y 國的 10%

## 05. 希望之星

難易度：★　　　完成時間：1分　　　解答：222頁

　　某保險公司推出一項「希望之星」的保險業務，該
業務要求5歲兒童的家長每年交600元保險金至14歲，即
可享受兒童將來上大學的所有學費。促使家長不參加投
保的最適當理由為：

A. 家長並不能確定兒童將來上哪一所大學

B. 10 年的累計保險金總額大於將來上大學的學費
總和

C. 據估計，每年上大學的學費增長率大於生活費
的增長率

D. 該業務並不包括支付上大學的食宿費用

## 06. 員工福利

● 難易度：★★　　　完成時間：2分　　　解答：222頁

　　所有能幹的管理人員都關心下屬的福利，所有關心下屬福利的管理人員在滿足個人需求方面都很開明；在滿足個人需求方面不開明的管理人員都不是能幹的管理人員。

　　由此可以推出：

A. 不能幹的管理人員關心下屬的福利

B. 有些能幹的管理人員在滿足個人需求方面不開明

C. 所有能幹的管理人員在滿足個人需求方面開明

D. 不能幹的管理人員在滿足個人需求方面開明

## 07. 工作負荷

● 難易度：★★★　　　完成時間：2分　　　解答：223頁

　　對建築和製造業的安全研究表明，企業工作負荷量加大時，工傷率也隨之提高。工作負荷增大時，企業總是僱傭大量不熟練的工人，毫無疑問，工傷率上升是由非熟練工的低效率造成的。能夠對上述觀點作出最強反駁的一項是：

A. 負荷量增加時，企業僱傭非熟練工只是從事臨時性的工作

B. 建築業的工傷率比製造業高

C. 只要企業工作負荷增加，熟練工人的事故率總是隨之增高

D. 需要僱傭新人的企業應加強職業訓練

## 08. 雷射捕鼠器

● 難易度：★★　　　完成時間：1分　　　解答：223頁

　　為了解決某地區長期嚴重的鼠害，一家公司生產了一種售價為2500元的雷射捕鼠器，該產品的捕鼠效果及使用性能堪稱一流，廠家為推出此產品又做了廣泛的廣告宣傳，但結果是產品仍沒有銷路。由此可知這家公司開發該新產品失敗的最主要原因可能是：

A. 未能令廣大消費者瞭解該產品的優點

B. 忽略消費者的價格承受力

C. 人們不需要捕鼠

D. 人們沒聽說過這種產品

## 09. 真話假話

● 難易度：★★　　　完成時間：2分　　　解答：224頁

甲、乙、丙和丁是同班同學。

甲說：「我們班同學都是團員。」

乙說：「丁不是團員。」

丙說：「我們班有人不是團員。」

丁說：「乙也不是團員。」

已知只有一個人說假話，則可推出以下判定肯定是真的一項為：

A. 說假話的是甲，乙不是團員。

B. 說假活的是乙，丙不是團員，

C. 說假話的是丁，乙不是團員。

D. 說假話的是甲，丙不是團員。

## 10. 象棋比賽

● 難易度：★　　　完成時間：1分　　　解答：224頁

有A、B、C、D、E五位同學一起比賽象棋，每兩人之間只比賽一盤，統計比賽的盤數知：A比賽了4盤，B比賽了3盤，C比賽了兩盤，D比賽了1盤，則同學E比賽

的盤數是：

A. 1 盤 B.2 盤

C. 3 盤 D.4 盤

## 11. 雙打比賽

難易度：★★　　　　完成時間：2分　　　　解答：224頁

體育館內正進行一場乒乓球雙打比賽，觀眾議論雙方運動員甲、乙、丙、丁的年齡：

（1）「乙比甲的年齡大」；

（2）「甲比他的夥伴的年齡大」；

（3）「丙比他的兩個對手的年齡都大」；

（4）「甲與乙的年齡差距比丙與乙的年齡差距更大些」；

根據這些議論，甲、乙、丙、丁的年齡從大到小的順序是：

A. 甲、丙、乙、丁

B. 丙、乙、甲、丁

C. 乙、甲、丁、丙

D. 乙、丙、甲、丁

## 12. 火山爆發

● 難易度：★★　　　完成時間：2分　　　解答：225頁

　　統計數據正確地表明：整個20世紀，全球範圍內火山爆發的次數逐年緩慢上升，只有在兩次世界大戰期間，火山爆發的次數明顯下降。科學家同樣正確地表示：整個20世紀全球火山的活動性處於一個幾乎不變的水平上，這和19世紀的情況形成了鮮明的對比，如果上述斷定是真的，則以下哪項一定是真的？

　　（Ⅰ）如果20世紀不發生兩次世界大戰，全球範圍內火山爆發的次數將無例外地呈逐年緩慢上升的趨勢。

　　（Ⅱ）火山自身的活動性，並不是造成火山爆發的唯一原因。

　　（Ⅲ）19世紀全球火山爆發比20世紀頻繁。

　　A. 只有（Ⅰ）

　　B. 只有（Ⅱ）

　　C. 只有（Ⅲ）

　　D. 只有（Ⅰ）和（Ⅱ）

## 13. 物質溶液

難易度：★　　　完成時間：1分　　　解答：225頁

　　有一位雄心勃勃的年輕人想發明一種能夠溶解一切物質的溶液。

　　下面哪項勸告最能使這位年輕人改變初衷呢？

A. 許多人都已經對此做過嘗試，沒有一個是成功的

B. 理論研究證明這樣一種溶液是不存在的

C. 研究此溶液需要複雜的工藝和設備，你的條件不具備

D. 這種溶液研製出來以後，你打算用什麼容器來盛放它呢？

## 14. 利潤指標

難易度：★★　　　完成時間：2分　　　解答：226頁

　　據2008年11月22日電視報導，當年1～10月哈拉省工業實現利潤76.4億元，比去年同期增長近6倍。國有企業減虧15億元，減幅達42.2%；實現利潤67.4億元，增幅達8倍，這兩項指標均居全國前列。

　　據此，我們知道，根據當年1～10月的統計：

A. 哈拉省國有企業已經實現整體扭虧為盈

B. 哈拉省國有企業尚未實現整體扭虧為盈

C. 哈拉省工業增長速度在全國名列前茅

D. 哈拉省在建立現代企業制度方面取得顯著進展

## 15. 強健體魄

● 難易度：★★★　　完成時間：2分　　解答：226頁

正是因為有了充足的奶製品作為食物來源，生活在大草原的牧民才能攝入足夠的鈣質。很明顯，這種足夠鈣質的攝入，對大草原的牧民擁有健壯的體魄是必不可少的。

以下哪項情況如果存在，最能削弱上述斷定？

A. 有的大草原牧民從食物中能攝入足夠的鈣質，並且有健壯的體魄

B. 有的大草原牧民不具有健壯的體魄，但從食物中攝入的鈣質並不少

C. 有的大草原牧民有健壯的體魄，但沒有充足的奶製品作為食物來源

D. 有的大草原牧民沒有健壯的體魄，但有充足的奶製品作為食物來源

# 16. 臨時公車

● 難易度：★★　　　完成時間：2分　　　解答：227頁

冬季，某市公共交通系統在許多線路上增加了臨時公車，以作為這些線路公共運輸的補充。但是在一段時期內，原線路乘客擁擠的現象並未得到緩解。

下列陳述中，無助於解釋上述現象的是：

A. 這些線路的乘客中，在冬季突然增加了大量外地民工

B. 一段時期內人們對新增臨時公車的停車站、運行時間等還不清楚

C. 臨時公車在每日運行高峰期中增加的數量有限

D. 臨時公車的司機與售票員都與公司簽訂了承包合同

# 17. 釣魚高手

● 難易度：★　　　完成時間：1分　　　解答：227頁

只有釣魚技術高超的人才能加入釣魚協會；所有釣魚協會的人都戴著太陽帽；有的退休老朋友是釣魚協會會員；某街道的人都不會釣魚。

由此不能確認的一項是：

A. 有的退休老朋友戴著太陽帽

B. 該街道上的人都不是釣魚協會會員

C. 該街道上有的人戴著太陽帽

D. 有的退休老朋友釣魚技術高超

## 18. 知名度和美譽度

難易度：★★　　　　完成時間：2分　　　　解答：228頁

知名度和美譽度反映了社會公眾對一個組織的認識和讚許的程度，兩者都是公共關係學所強調追求的目標。一個組織形象如何，取決於它的知名度和美譽度。公共關係策劃者需要明確的是：只有不斷提高知名度，才能不斷提高組織的美譽度。知名度只有以美譽度為基礎才能產生積極的效應。同時，美譽度要以知名度為條件，才能充分顯示其社會價值。

由此可知，知名度和美譽度的關係是：

A. 知名度高，美譽度必然高

B. 知名度低，美譽度必然低

C. 只有美譽度高，知名度才能高

D. 只有知名度高，美譽度才能高

## 19. 信貸消費

難易度：★　　　完成時間：1分　　　解答：228頁

　　信貸消費在一些經濟發達國家十分盛行，很多消費者透過預支他們尚未到手的收入滿足對住房、汽車、家用電器等耐用消費品的需求。在消費信貸發達的國家中，人們的普遍觀念是：不能負債說明你的信譽差。

　　如果上述論述為真，那麼必須以下列哪項為前提？

A. 在發達國家，消費信貸已成為商業銀行擴大經營、加強競爭的重要手段

B. 消費信貸於國於民都有利，國家可利用利率下調刺激消費者購買商品

C. 社會已建立起完備、嚴密的信用網絡，銀行可對信貸者的經濟狀況進行查詢和監督

D. 保險公司可向借貸人提供保險，以保障銀行資產的安全

## 20. 奧運贊助商

● 難易度：★　　　　完成時間：2分　　　　解答：229頁

　　奧林匹克運動會的贊助商要想透過奧運會取得商業上的成功，僅僅在名片上增加「五環」或支起帳篷招攬遊客是遠遠不夠的。近15年來，作為奧林匹克運動會的全球性贊助商，VISA國際組織認為要想有效地利用這一全球最大的體育和文化盛事，並非只是簡單地往奧運聖火裡扔錢的活動。

　　據此，我們知道：

　　A. 透過對奧運會的贊助以達到商業上的成功，還需要有效的市場營銷

　　B. 贊助奧林匹克運動會是一種往奧運聖火裡扔錢的活動

　　C. VISA 國際組織是全球最大的奧林匹克運動會贊助商

　　D. VISA 國際組織沒有支起帳篷招攬遊客

## 新興職業

● 難易度：★★　　　完成時間：1分　　　解答：229頁

多年前，還有許多人從事鉛字排印、電報發送和機械打字工作，也有一些人是這些職業領域中的技術高手。今天，這些職業已經從社會上消失了。由於基因技術的發展，可能會幫助人類解決「近視」的問題，若干年後，今天非常興旺的眼鏡行業也可能會趨於消失。

據此，我們知道：

A. 一些新的職業會誕生

B. 一些人的職業變換與技術發展有關

C. 今後，許多人在一生中會至少從事兩種以上的職業

D. 終生教育是未來教育發展的大趨勢

## 體育愛好者

● 難易度：★　　　完成時間：2分　　　解答：229頁

某市體委對該市業餘體育運動愛好者的一項調查顯示：所有的橋牌愛好者都愛好圍棋，有的圍棋愛好者愛好武術；所有的武術愛好者都不愛好健身操，有的橋牌

愛好者同時愛好健身操，如果上述結論都是真實的，則以下哪項不可能為真？

    A. 所有的圍棋愛好者也都愛好橋牌

    B. 有的橋牌愛好者愛好武術

    C. 健身操愛好者都愛好圍棋

    D. 圍棋愛好者都愛好健身操

## 23. 銷售關係

● 難易度：★　　　　完成時間：1分　　　　解答：230頁

    某廠有五種產品：甲、乙、丙、丁、戊。它們的年銷售額之間的關係為：丙沒有丁高，甲沒有乙高，戊高於丁，而乙不如丙高。

    請問，哪種產品的年銷售額最高？

    A. 甲 B. 乙

    C. 丁 D. 戊

## 24. 緝毒組

● 難易度：★　　　　完成時間：1分　　　　解答：230頁

    刑警隊需要充實緝毒組的力量，關於隊中有哪些人來參加該組，已商定有以下意見：（1）如果甲參加，

則乙也參加；（2）如果丙不參加，則丁參加；（3）如果甲不參加而丙參加，則隊長戊參加；（4）隊長戊和副隊長己不能都參加；（5）上級決定副隊長己參加。根據以上意見，下列推理完全正確的是：

A. 甲、丁、己參加

B. 丙、丁、己參加

C. 甲、丁、己參加

D. 甲、乙、丁、己參加

## 25. 行動用戶

● 難易度：★★　　　完成時間：2分　　　解答：230頁

某電信公司曾經投入巨資擴大通訊服務覆蓋區，結果當年用戶增加了25%，但是總利潤卻下降了10%。最可能的原因是：

A. 電信業者新增用戶的消費總額相對較低

B. 使用者話費大幅度下降了

C. 電信業者當年的管理出了問題

D. 電信業者為擴大市場投入的資金過多

## 26. 天氣預報

● 難易度：★　　　完成時間：1分　　　解答：231頁

下面是台北、台中、台南、高雄四城市某日的天氣預報。已知四城市有三種天氣情況，台北和台南的天氣相同。台中和高雄當天沒有雨。以下推斷不正確的是：

A. 台北小雨

B. 台中多雲

C. 台南晴

D. 高雄晴

## 27. 示威遊行

● 難易度：★★　　　完成時間：2分　　　解答：231頁

9月29日美國各地近萬名群眾在華盛頓舉行了聲勢浩大的反對戰爭和種族主義的集會遊行，呼籲美國政府不要以暴力手段來回應「911」的恐怖事件。下列口號中最不可能出現在集會中的是：

A. 戰爭不能使我們的親人復生

B. 嚴懲「911」元兇

C. 不要以我們的名義發動戰爭

D. 人民不需要戰爭和種族主義

## 28. 農業大國

● 難易度：★★　　　完成時間：2分　　　解答：232頁

　　某國經濟以農業為主，2008年遭受百年不遇的大旱，國際有關組織號召各國人民向該國伸出援助之手。下面最可能的推斷是：

　　A. 該國農業生產力水平低

　　B. 該國是一個經濟發達國家

　　C. 該國國民收入低，生活水平低

　　D. 該國的經濟受氣候影響大

## 29. 人口普查

● 難易度：★　　　完成時間：1分　　　解答：232頁

　　1980年美國人口普查結果顯示，婚姻狀況中分居（包括法律上的分居和兩地分居）的女性比男性多100萬。以下哪項有助於解釋此結果：

　　（Ⅰ）在美國婚齡女性比婚齡男性多

　　（Ⅱ）人口普查漏掉的分居男性多於分居女性

　　（Ⅲ）有更多的分居男性出國居住

　　A. 只有（Ⅰ）

B. 只有(Ⅱ)

C. (Ⅰ)和(Ⅲ)

D. (Ⅱ)和(Ⅲ)

## 30. 案發現場

● 難易度：★★　　　完成時間：2分　　　解答：233頁

　　如果某人是殺人犯，那麼案發時他在現場。據此，我們可以推出：

A. 張三案發時在現場，所以張三是殺人犯

B. 李四不是殺人犯，所以李四案發時不在現場

C. 王五案發時不在現場，所以王五不是殺人犯

D. 許六不在案發現場，但許六是殺人犯

## 31. 公開案件

● 難易度：★★　　　完成時間：1分　　　解答：233頁

　　凡有關國家機密的案件都不是公開審理的案件。據此，我們可以推出：

A. 不公開審理的案件都是有關國家機密的案件

B. 公開審理的案件都不是有關國家機密的案件

C. 有關國家機密的某些案件可以公開審理

D. 不涉及國家機密的有些案件可以不公開審理

## 32. 犯案動機

● 難易度：★　　　完成時間：1分　　　解答：234頁

　　一天晚上，某商店被盜。警方透過偵查，得出如下判斷：（1）盜竊者或是甲，或是乙；（2）如果甲是盜竊者，那麼作案時間就不在零點之前；（3）零點時該商店的燈光滅了，而此時甲已經回家；（4）如果乙的供述不屬實，那麼作案時間就在零點之前；（5）只有零點時該商店的燈光未滅，乙的供述才屬實。由此可以推出本案的盜竊者是：

A. 甲

B. 乙

C. 甲或者乙

D. 甲和乙

## 33. 人文研究

● 難易度：★★　　　完成時間：2分　　　解答：234頁

　　人文社會科學與自然科學在更高層次上具有統一性和共同性。在我國人文社會科學領域，許多偽劣產品是在人文社會科學與自然科學的學術規範不同的藉口之下

生產出來、甚至受到好評的。據此可以得出：

    A. 人文社會科學與自然科學需要遵守共同的學術規範

    B. 人文社會科學要引入自然科學的學術規範

    C. 自然科學要引入人文社會科學的學術規範

    D. 人文社會科學與自然科學的兩種學術規範是相互獨立的

## 34. 學生會委員

● 難易度：★★★　　　完成時間：2分　　　解答：235頁

    在某校新當選的校學生會的7名委員中，有一個台北人，兩個台中人，一個台南人，兩個特殊專長的學生，三個高雄人，假設上述介紹涉及了該學生會中的所有委員，則以下各項關於學生會委員的斷定除了（　），其餘都與題目不矛盾：

    A. 兩個特殊專長的學生都是高雄人

    B. 高雄人不都是南部人

    C. 特殊專長的學生都是南部人

    D. 台北人是特殊專長的學生

**35.** 高壓低壓鋒

● 難易度：★　　　完成時間：1分　　　解答：235頁

　　當一個高壓鋒遭遇一個低壓鋒時，通常會發生降雨。氣象學家透過測量兩個相向移動的鋒的速度，可確定它們什麼時候、在什麼地方相遇，藉此來預測降雨。據此可知：

　　A. 氣象學家的職責是預測降雨

　　B. 低壓鋒總是向著高壓鋒方向移動

　　C. 降雨不一定需要低壓鋒的出現

　　D. 某些降雨的預測是基於高、低壓鋒的一般反應

**36.** 食物結構

● 難易度：★★★　　完成時間：2分　　　解答：235頁

　　世界食品需求能否保持平衡，取決於人口和經濟增長的速度。人口增長會導致食物攝取量的增加；另一方面，經濟增長會促使畜產品消費增加，改變人們的食物結構，從而對全球的穀物需求產生影響。據此可知：

　　A. 人口的增長將影響全球的穀物需求

　　B. 改變食物結構將降低全球的穀物需求

　　C. 經濟的增長可降低全球穀物的需求

　　D. 人口的增長會導致世界畜產品消費的增加

## 37. 技術革新

● 難易度：★　　　　完成時間：1分　　　　解答：236頁

最近15年，世界技術有很大革新，尤其在通訊、訊息和電子等方面。無疑，技術的進步使生產得到了改進，加強技術力量是推動經濟增長的一個重要因素。

據此可知：

A. 最近 15 年世界經濟增長迅速

B. 技術革新可以推動生產發展

C. 生產發展對技術進步有反作用

D. 技術進步決定了經濟的增長

## 38. 胡椒儲量

● 難易度：★★　　　　完成時間：2分　　　　解答：236頁

一方面由於天氣惡劣，另一方面由於主要的胡椒種植者轉種高價位的可可，所以，三年以來，全世界的胡椒產量已經遠遠低於銷售量了。因此，目前胡椒的供應相當短缺。其結果是：胡椒價格上揚，已經和可可不相上下了。據此可知：

A. 世界市場胡椒的儲存量正在減少

B. 世界胡椒消費已持續三年居高不下

C. 胡椒種植者正在擴大胡椒的種植面積

D. 目前可可的價格要低於三年前的價格

## 39. 操縱顧客

難易度：★★★　　　完成時間：2分　　　解答：237頁

　　顧客並不像通常所描述的那麼容易被操縱，他們知道自己需要什麼。他們需要的東西，和別人認為他們需要的東西，可能有很大的差別。據此可知：

A. 廣告投資與商品銷售不成正比

B. 大多數人購物認準一種品牌多年不變

C. 在進入商店前顧客大都知道要買哪種牌子的商品

D. 顧客在商店購物時一般不喜歡他人的介紹或建議

## 40. 洛可可風格

● 難易度：★　　　　完成時間：2分　　　　解答：237頁

　　令人奇怪的是，洛可可風格竟然首先出現於法蘭西。路易十四的統治持續時間太長，對老王朝過分虔誠的時代終於結束，雄偉高貴的凡爾賽不再迫使人們參加令人生厭的慶典，從此人們聚集於巴黎各公館的精美沙龍之中。起初，洛可可是一種新型裝飾，是為熱愛冒險、異國情調、奇思遐想和大自然的高雅、智慧的社會服務的。這種輕盈、精美的風格最適合於現代公寓，房間不大，但均有珍貴的用途。洛可可進入巴洛克風格出盡風頭的國家時，是十分謹慎小心的。

　　從這段話可以得到的正確推論是：

A. 路易十四時期法國流行輕盈、精美的巴洛克式室內裝潢風格

B. 洛可可風格首先在法國出現是因為法國人熱愛冒險和奇思遐想

C. 現代公寓都是洛可可式的，因而它們房間不大，但均有珍貴的用途

D. 與巴洛克風格相比，洛可可風格並不追求雄偉和高貴

## 41. 廣告記憶

● 難易度：★★　　　完成時間：2分　　　解答：238頁

　　廣告業的真理之一是，在廣告中很少需要使用有內容的詞句。廣告所要做的只是吸引可能的顧客的注意力，因為記憶會促成一切。以產品的銷售量而言，顧客對某項產品的記憶比對產品某些特性的瞭解還重要。

　　該段文字表達了這樣一種觀點：：

　　A. 廣告業對它所促銷商品的瞭解並不多

　　B. 要吸引可能的顧客的注意力並不很困難

　　C. 人們不需要對某產品有深入的瞭解就能夠記住它

　　D. 只為吸引可能的顧客的注意力的廣告缺乏真實性

## 42. 貿易增長

● 難易度：★　　　完成時間：1分　　　解答：239頁

　　與中國的貿易，法國遠遠落後於日本和美國，甚至落後於英國和義大利。中國今年的國民生產總值增長率預計將達7.5%～7.8%，與2001年頭7個月相比，法國同中國的貿易只增長了2.7%，而同是競爭者的其他歐洲國家同中國的貿易卻平均增長了10%。

這段話說明：

A. 法中貿易增長率低於中國國民生產總值增長率

B. 法國同中國貿易的發展步伐相對緩慢

C. 法國同中國的貿易遠遠落後於其他發達國家

D. 除法國外的其他歐洲國家與中國的貿易都增長迅速

## 43. 宗教普及

● 難易度：★★　　　完成時間：2分　　　解答：239頁

　　在公元之初，牧師們將基督教在整個羅馬帝國中傳播開來。基督教的普及首先涉及的是各大城市的平民階層。基督徒們反對皇權意識，因此君主們都把他們視為威脅，並組織起對他們的暴力摧殘。然而這並沒有中斷新信仰的擴展，它一點點贏得了貴族階級和最有影響力的人士，而且很快觸及到了皇帝周圍的人和最高君主本人。公元312年的米蘭敕令為迫害畫上了句號。公元380年，狄奧多西敕令使基督教成為國教。因此，公元4世紀標誌著基督教概念中的轉折點。

　　根據這段話，可得到的正確推論是：

A. 基督教從開始就反對皇權統治，且一直與羅馬皇帝及其政權鬥爭

B. 基督教成為國教，意味著它由非法而合法、由被迫害而被推崇

C. 公元 312 年基督教贏得了貴族階級和最有影響力的人士的支持

D. 公元 380 年以後，基督徒不再受到迫害，基督教被承認

## 44. 菸草稅金

● 難易度：★★　　　完成時間：2分　　　解答：240頁

　　政府不允許菸草公司在其營業收入中扣除廣告費用。這樣的話，菸草公司將會繳納更多的稅金。菸草公司只好提高自己的產品價格，而產品價格的提高正好起到減少菸草購買的作用。以下哪項是題目論點的前提？

A. 菸草公司不可能降低其他方面的成本來抵消多繳的稅金

B. 如果它們需要付高額的稅金，菸草公司將不再繼續做廣告

C. 如果菸草公司不做廣告，香菸的銷售量將受到很大影響

D. 菸草公司由此所增加的稅金應該等於價格上漲所增加的盈利

## 畢卡索吃蘋果

● 難易度：★　　　　完成時間：1分　　　　解答：240頁

　　「一桌子蘋果，別人通常挑一兩個或挑三四個。畢卡索最讓人生氣，每個都咬上一口，每個蘋果上都有他的牙印。」一位畫家如此評價畢卡索。畢卡索一生畫過素描、油畫、雕塑、版畫，擔任過舞台設計，還寫過小說、劇本和無標點散文詩。

　　從這段文字中我們可以推論：

A. 畢卡索吃蘋果，每個都只咬一口。作家對這種做法不以為然

B. 很多人都像畢卡索一樣參與過許多藝術類型的創作

C. 畢卡索在藝術領域的許多方面進行過創作的嘗試

D. 畢卡索是個天才式的人物，沒有他不涉及的藝術領域

## 46. 偷鑽石

● 難易度：★★　　　完成時間：2分　　　解答：240頁

　　四個小偷（每人各偷了一種東西）接受盤問。甲說：「每人只偷了一隻錶。」乙說：「我只偷了一顆鑽石。」丙說：「我沒偷錶。」丁說：「有些人沒偷錶。」經過警察的進一步調查，發現這次審問中只有一人說了實話。

　　下列判斷，沒有失誤的是：

A. 所有人都偷了錶

B. 所有人都沒偷錶

C. 有些人沒偷錶

D. 乙偷了一顆鑽石

## 47. 出色的建築師

● 難易度：★　　　完成時間：1分　　　解答：241頁

　　作為一名建築師，萊伊恩並不是最出色的，但作為一個人，他無疑非常偉大。他始終恪守自己的原則，給高貴的心靈一個美麗的住所，哪怕是遭遇到最大的阻力，也要想辦法抵達勝利彼岸。

下列表達有錯誤的是：

A. 萊伊恩的阻力來自於他並不出色的建築才能

B. 偉大表現在即使遇到困難，也要堅持自己的原則

C. 萊伊恩做到了給自己的心靈一個美麗的住所

D. 工作沒有驚人成績也不妨礙一個人成為偉大的人

## 48. 世界盃足球賽

● 難易度：★　　　完成時間：1分　　　解答：241頁

作為唯一一支留在世界盃的南美球隊，下一場比賽巴西將迎戰淘汰了丹麥的英格蘭球隊。巴西隊教練斯科拉里不願談論如何與英格蘭較量，而他的隊員也保持著清醒的頭腦。在擊敗頑強的比利時隊後，斯科拉里如釋重負：「我現在腦子裡想的第一件事就是好好放鬆一下。」

依據上文，我們無法推知的是：

A. 巴西隊本屆世界盃中再也不會與南美球隊比賽

B. 由於沒有做好充分的準備，斯科拉里不願意談論與英格蘭的較量

C. 與比利時的比賽很艱苦，所以賽後斯科拉里如釋重負

D. 英格蘭在與巴西比賽之前必須要戰勝丹麥

## 49. 市場經濟

● 難易度：★　　　　完成時間：1分　　　　解答：242頁

　　某著名經濟學家說，市場經濟是一種開放經濟，台灣肯百折不回地爭取入世，從根本上講是國內市場化改革導致的必然抉擇。台灣許多問題的解決都得靠外力的推動。從更深廣的層面來看，WTO將是台灣加入的最後一個重要國際組織，這將是台灣自立於世界民族之林的最後一次重大外交行動，也是全面重返國際舞台的顯著標誌和強烈信號。所以有人曾指出，入世的政治意義大於經濟意義。

　　依據上文，不能推出的結論是

　　A. 加入WTO後，台灣將全面重返國際舞台

　　B. 加入WTO後，台灣將加入了所有重要的國際組織

　　C. 加入WTO後，台灣的政治發展將快於經濟發展

　　D. 台灣若沒有國內市場化的改革，將難以取得加入WTO的成果

## 50. 測謊器

● 難易度：★　　　完成時間：1分　　　解答：242頁

測謊器已被證明有時可能被蒙騙。如果受測者真的不知道自己在說謊，而實際上他說了假話，那麼測謊器就沒有價值了。據此可知：

A. 測謊器經常是不準確的

B. 測謊器在設計上是沒什麼價值的

C. 有些撒謊者可以輕易地蒙騙測謊器

D. 測謊器有時也需要使用者的主觀判斷

## 51. 喝牛奶

● 難易度：★★　　　完成時間：2分　　　解答：242頁

為了胎兒的健康，孕婦一定要保持身體健康。為了保持身體健康，她必須攝取足量的鈣質，同時，為了攝取到足量的鈣質，她必須喝牛奶。據此可知：

A. 如果孕婦不喝牛奶，胎兒就會發育不好

B. 攝取了足量的鈣質，孕婦就會身體健康

C. 孕婦喝牛奶，她就會身體健康

D. 孕婦喝牛奶，胎兒就會發育良好

## 聽力測驗

● 難易度：★★　　　完成時間：2分　　　解答：243頁

　　使用電反應聽力測驗法並非要用來取代傳統的測驗法，它對診斷幼童、身體有多重缺陷者以及心理不正常者的聽力問題是非常有效的，因為它不侷限於病人的積極參與。

　　這表明，電反應聽力測驗法：

A. 在精度上未能超過傳統的測驗法

B. 可以減少對難以配合的病人的誤診

C. 可以有效獲取比傳統測驗法更多的訊息

D. 實現了醫生和患者分處兩地也可診斷的可能

## 53. 水中細菌

● 難易度：★　　　完成時間：1分　　　解答：243頁

　　任何一片水域，是否能保持生機，主要取決於它是否有能力保持一定量的溶解於其中的氧氣。如果倒進水中的只是少量的污物，魚類一般不會受到影響，水中的細菌仍能發揮作用，分解污物，因為該片水域能從空氣和水中植物那裡很快使氧氣的消耗得到恢復。據此可知：

A. 充足的水中植物即可使水域保持生機

B. 氧氣在細菌分解污物過程中被消耗

C. 細菌在分解污物的過程中可以產生氧氣

D. 水中植物可以透過分解污物產生新的氧氣

## 54. 輕型飛機

難易度：★　　　完成時間：1分　　　解答：244頁

　　有經驗的飛行員比新手在學習駕駛超輕型飛機時更困難。由於習慣於較重飛機，有經驗的飛行員在駕駛超輕型飛機時，對風的影響沒有足夠的重視。據此可知較重飛機：

A. 比輕型飛機容易著陸

B. 不像超輕型飛機那樣受飛行員歡迎

C. 比超輕型飛機在風中易於控制

D. 比超輕型飛機更省油

## 55. 學生的喜好

難易度：★★　　　完成時間：1分　　　解答：244頁

　　張老師的班裡有60個學生，男女生各一半。有40個學生喜歡數學，有50個學生喜歡語文。這表明可能會有：

A. 20 個男生喜歡數學而不喜歡語文

B. 20 個喜歡語文的男生不喜歡數學

C. 30 個喜歡語文的女生不喜歡數學

D. 30 個喜歡數學的男生只有 10 個喜歡語文

## 56. 婚姻生活

● 難易度：★          完成時間：1分          解答：244頁

　　婚姻使人變胖。作為此結果證據的是一項調查結果：在13年的婚姻生活中，女性平均胖了23公斤，男性平均胖了18公斤。為了做進一步的研究支持這一觀點，下列四個問題中應先做哪一個？

A. 為什麼調查的時間是 13 年，而不是 12 或者 14 年？

B. 調查中的女性和調查的男性態度一樣積極嗎？

C. 與調查年齡相當的單身漢在 13 年中的體重增加或減少了多少？

D. 調查中獲得的體重將維持一生嗎？

## 57. 夏季車禍

● 難易度：★★　　　完成時間：2分　　　解答：245頁

某國連續四年的統計表明，在夏令時改變的時間裡比其他時間的車禍高4%。這些統計結果說明時間的改變嚴重影響了某國司機的注意力。得出這一結論的前提條件是：

A. 該國的司機和其他國家的司機有相同的駕駛習慣

B. 被觀察到的事故率的增加幾乎都歸因於小事故數量的增加

C. 關於交通事故發生率的研究，至少需要5年的觀察

D. 沒有其他的諸如學校假期和節假日導致車禍增加的因素

## 58. 壓力的效果

● 難易度：★　　　完成時間：1分　　　解答：245頁

當一個人處於壓力下的時候，他更可能得病。下列說法最能支持上述結論的是：

A. 研究顯示，處於醫院或診所中是一個有壓力的環境

B. 許多企業反映職員在感到工作壓力增大時，缺勤明顯減少

C. 在放假期間，醫院的就診人數顯著增加

D. 在考試期間，醫院的就診人數顯著增加

## 59. 基金會貸款

難易度：★　　　完成時間：1分　　　解答：245頁

　　某國去年從第三世界國際基金會得到25億美元的貸款，它的國民生產總值增長了5%；今年，該國向第三世界國際基金會提出兩倍於去年的貸款要求，它的領導人並因此期待今年的國民生產總值將增加10%。但專家認為，即使上述貸款要求得到滿足，該國領導人的期待也很可能落空。據此可知：

A. 貸款對該國國民生產總值的增長發揮著作用

B. 貸款的多少與該國國民生產總值的增長沒有關係

C. 該國今年國民生產總值增長幅度將在5%～10%之間

D. 該國今年從第三世界國際基金會那裡貸不到兩倍於去年的貸款

## 60. 自信的標誌

● 難易度：★★　　　完成時間：2分　　　解答：246頁

　　樂意講有關自己的笑話是極為自信的標誌，這種品格常常在人們較為成熟的時候才會具有，它比默許他人對自己開玩笑的良好品質還要豁達。據此可知：

　　A. 人們較為成熟後才會具有自信

　　B. 自信的人默許他人對自己開玩笑

　　C. 豁達的人一般來說都是極為自信的人

　　D. 樂意講有關自己笑話的人是豁達的人

## 61. 投機的商人

● 難易度：★★　　　完成時間：2分　　　解答：246頁

　　一些投機者是乘船遊玩的熱衷人。所有的商人都支持沿海工業的發展。所有熱衷乘船遊玩的人都反對沿海工業的發展。據此可知：

　　A. 有一些投機者是商人

　　B. 商人對乘船遊玩不熱衷

　　C. 一些商人熱衷乘船遊玩

　　D. 一些投機者支持沿海工業的發展

## 62. 半導體生產

● 難易度：★　　　　完成時間：1分　　　　解答：247頁

十年前，甲國生產的半導體占世界半導體的60%，而乙國僅佔25%。在這十年中，甲國生產的半導體增加了200%，而乙國生產的半導體增加了500%。這意味著現在：

　　A. 乙國半導體產量在世界總產量中的比重有所上升

　　B. 甲國半導體產量已經不是世界排名第一

　　C. 乙國半導體產量還不是世界排名第一

　　D. 乙國半導體產量已經超過甲國

## 63. 體重比較

● 難易度：★　　　　完成時間：1分　　　　解答：247頁

小張比小孔重；小劉比小馬重；小馬比小王輕；小孔跟小王一樣重。據此可知：

　　A. 小劉比小張重

　　B. 小孔比小馬輕

　　C. 小張比小馬重

　　D. 小孔比小劉輕

## 64. 保護大熊貓

● 難易度：★　　　完成時間：1分　　　解答：247頁

大熊貓正在迅速從大自然消失，因此，為了保護大熊貓，應當捕獲現存的大熊貓，放置在世界各地的動物園裡。沒有對上述觀點提供支持的是：

A. 在動物園中，熊貓通常比在野生棲息地有更多的後代

B. 動物園中的熊貓與野生的熊貓有相同數量的成熟後代

C. 動物園中新生的熊貓死於傳染病的機率大為降低

D. 在天然棲息地，熊貓難以得到食物保證——足夠的竹子

## 65. 電腦專家

● 難易度：★★　　　完成時間：2分　　　解答：248頁

彭平是一個電腦工程師，姚欣是一位數學家。其實，所有的電腦工程師都是數學家。我們知道，今天國內大多數綜合性大學都在培養電腦工程師。據此，我們可以認為

A. 彭平由綜合性大學所培養的

B. 大多數電腦工程師是由綜合性大學所培養的

C. 姚欣並不是畢業於綜合性大學

D. 有些數學家是電腦工程師

## 66. 未婚人士

難易度：★★　　　完成時間：2分　　　解答：248頁

　　某國的人口調查數據表明，未婚的30歲以上的男性超過這個年齡層的未婚女性，比例大約為10：1。這些男性中，大多數確實希望結婚。然而，明顯地，除非他們中有許多人娶外國女性，否則大部分人將保持未婚。

　　上面論述基於下列哪個階段？

A. 移民到國外的女性比男性多

B. 與該國男性相同年齡的三十幾歲的該國女性寧願保持未婚

C. 大多數未婚的該國男性不可能娶比他們年齡大的女性

D. 大多數未婚的該國男性不願意娶非本國的女性

## 67. 慢性病困擾

● 難易度：★　　　　完成時間：1分　　　　解答：249頁

　　1998年的統計顯示，對中國人的健康威脅最大的三種慢性病，按其在總人口中的發病率排列，依次是B型肝炎、關節炎和高血壓。其中，關節炎和高血壓的發病率隨著年齡的增長而增加，而B型肝炎在各個年齡段的發病率沒有明顯的不同。中國人口的平均年齡，在1998～2010年之間，將呈明顯上升態勢而逐步進入老齡化社會。

　　根據題目提供的訊息，推出以下哪項結論最為恰當？

A. 到 2010 年，發病率最高的將是關節炎

B. 到 2010 年，發病率最高的將仍是 B 型肝炎

C. 在 1998～2010 年之間，B 型肝炎患者的平均年齡將增大

D. 到 2010 年，B 型肝炎的老年患者將多於非老年患者

## 68. 犯罪報告

難易度：★　　　完成時間：1分　　　解答：250頁

一份犯罪調研報告揭示，某市近三年來的嚴重刑事犯罪案件60％都為已記錄在案的350名慣犯所為。報告同時揭示，嚴重刑事犯罪案件的作案者半數以上是吸毒者。

如果上述斷定都是真的，那麼，下列哪項斷定一定是真的？

A. 350 名慣犯中可能沒有吸毒者

B. 350 名慣犯中一定有吸毒者

C. 350 名慣犯中大多數是吸毒者

D. 吸毒者大多數在 350 名慣犯中

## 69. 富貴病

難易度：★　　　完成時間：1分　　　解答：250頁

已開發國家中冠心病的發病率大約是發展中國家的三倍。

有人認為，這主要歸咎於已開發國家中人們的高脂肪、高蛋白、高熱量的食物攝人。相對來說，發展中國

家較少有人具備生這種「富貴病」的條件。

其實，這種看法很難成立。因為，目前已開發國家的人均壽命高於70歲，而發展中國家的人均壽命還不到50歲。

以下哪項如果成立，最能加強上述反駁？

A. 統計資料顯示，冠心病患者相對集中在中老年年齡段，即 45 歲以上

B. 目前冠心病者呈年輕化趨勢

C. 發展中國家人們的高脂肪、高蛋白、高熱量食物的攝人量，無論是總量還是人均量，都在逐年增長

D. 相對發展中國家來說，已開發國家的人們具有較高的防治冠心病的常識和較好的醫療條件

## 70. 止痛藥

● 難易度：★　　　　完成時間：1分　　　　解答：251頁

有時為了醫治一些危重病人，醫院允許使用海洛因作為止痛藥。其實，這樣做是應當禁止的。因為，毒品販子會透過這種渠道獲取海洛因，對社會造成嚴重危害。

以下哪個如果為真，最能削弱以上的論證？

A. 有些止痛藥可以起到和海洛因一樣的止痛效果

B. 用於止痛的海洛因在數量上與用於做非法交易的比起來是微不足道的

C. 海洛因如果用量過大就會致死

D. 在治療過程中，海洛因的使用不會使病人上癮

## 71. 營養素

**難易度：★★　　　完成時間：2分　　　解答：252頁**

雖然菠菜中含有豐富的鈣，但同時含有大量的漿草酸，漿草酸會有力地阻止人體對鈣的吸收。因此，一個人要想攝人足夠的鈣，就必須用其他含鈣豐富的食物來取代菠菜。

以下哪個如果為真，最能削弱題目的論證？

A. 稻米中不含鈣，但含有中和漿草酸並改變其性能的鹼性物質

B. 奶製品中的鈣含量要高於菠菜，許多經常食用菠菜的人也食用奶製品

C. 在人的日常飲食中，除了菠菜以外，事實上大量的蔬菜都含有鈣

D. 菠菜中除了鈣以外，還含有其他豐富的營養素；另外，漿草酸只阻止人體對鈣的吸收，並不阻止其他營養的吸收

## 72. 接線員系統

● 難易度：★★　　　完成時間：2分　　　解答：252頁

全國各地的電話公司目前開始為消費者提供電子接線員系統，然而，在近期內，人工接線員並不會因此減少。

除了下列哪項外，其他各項均有助於解釋上述現象？

A. 需要接線員幫助的電話數量劇增

B. 儘管已經過測試，新的電子接線員系統要全面發揮功能還需進一步調整

C. 如果在目前的合同期內解僱人工接線員，有關方面將負法律責任

D. 新的電子接線員的工作效率兩倍於人工接線員

## 73. 化妝品大戰

● 難易度：★　　　完成時間：1分　　　解答：253頁

今年M市開展了一次前所未有的化妝品廣告大戰。但是調查表明，只有25％的M市居民實際使用化妝品。這說明化妝品公司的廣告投入有很大的盲目性。

以下哪項陳述最有力地加強了上述結論？

A. 化妝品公司做廣告是因為產品供過於求

B. 去年實際使用化妝品的 M 市居民有 30 ％

C. 大多數不使用化妝品的居民不關心其廣告宣傳

D. 正是因為有 25 ％的居民使用化妝品，才要針對他們做廣告

# Answer

## 判斷思維能力

# PERFECT ++++ ++++ GAME

## 01 監獄開銷：答案是C。

**解** 題目中議員的觀點及其論證的實質性缺陷，在於把兩個具有不同內容的數字進行不恰當的比較。

如果 I 和 II 被認為是對題目的恰當駁斥的話，實際上就確認了題目中議員所做比較是成立的，問題只在於如何使進行比較的數字更為精確，這顯然不得要領。因此，I 和 II 並不能構成對題目的恰當駁斥。

III 指出題目中的兩個數字具有不同的內容，這就點出了題目的癥結，從而構成了對題目的恰當駁斥。

## 02 科幻小說購買：答案是C。

**解** 諸選項中，A、B和C項都能削弱題目中書商的看法，但是，A項是說科幻小說的評論幾乎沒有影響，B項是說科幻小說的評論在科幻小說的讀者中幾乎沒有影響，C項是說科幻小說的評論對於它的讀者有負影響，即起了科幻小說的負促銷作用。顯然，C項比A和B項更能削弱題目。

D項不能削弱題目。

E項涉及的只是個例，即使能削弱題目，力度也不大。

## ⑬ 司法審判：正確答案E。

由題目，無論錯判，還是錯放，都不利於表現司法公正。因此，肯定性誤判率和否定性誤判率二者缺一不可，都應當成為衡量法院辦案是否公正的標準。題目中的法學家認為，一個法院的錯判率越低，說明越公正，要使這個顯然片面的觀點成立，必須滿足一個條件，即各個法院的錯放率基本相同。否則，即使一個法院錯判率足夠低，但同時它的錯放率也足夠高，就並沒有體現司法公正。

其餘各項都不足以使題目中法學家的觀點成立。其中，A和C項對法學家的觀點有所支持，但它們斷定的只是，就錯判和錯放二者對司法公正的危害而言，前者比後者更嚴重，但由此顯然得不出法學家的結論。

## ⑭ 海關測謊：答案是D。

**解** 選項 I 不能削弱海關檢查員的論證。因為判定一個無意地攜帶了違禁物品的入關人員為不可疑，不能說明檢查員受了欺騙，同樣不能說明檢查員在判定一個人是否在欺騙他時不夠準確。

選項 II 能削弱海關檢查員的論證。因為判定一個有意地攜帶了違禁物品的入關人員為不可疑，說明檢查員受了欺騙，因而能說明檢查員在判定一個人是否在欺騙他時不夠準確。

選項 III 能削弱海關檢查員的論證。因為判定一個無意地攜帶了違禁物品的入關人員為可疑，雖然不能說明檢查員受了欺騙，但是能說明檢查員在判定一個人是否在欺騙他時不夠準確。

## 05 飛機安全：正確答案 B。

如果 B 項為真，則說明不繫安全帶不是汽車主的純個人私事，它引起的汽車保險費的上漲損害了全體汽車主的利益。這就對題目中的反對意見提出了有力的質疑。

其餘各項均不能構成有力的質疑。

## 06 吸菸危害：答案是 A。

**解** 因為如果有吸菸史的人在 1995 年超過世界總人口的 65%，由題目，這個百分比已經接近於有吸菸史的肺癌患者佔整個肺癌患者的比例，又考慮到事實上患肺癌的主要是成年人，因此，有吸菸史的肺癌患

者佔整個肺癌患者的比例，絕不會高於有吸菸史的
人占世界總人口的比例。這說明吸菸並沒有增加患
肺癌的危險。

例如，不能因為患愛滋病的中國人中，90%以上是
漢族人，就得出漢族比少數民族更易患愛滋病，因
為中國人中90%以上都是漢族人。

其餘各項均不能削弱題目的結論。

### 07 廚師廣告：答案是C。

**解** 為了確定上述廣告的可信性，去年畢業生中有多少
人進行就業諮詢是必須弄清楚的。因為如果進行就
業諮詢的畢業生極少（例如只有一個人），那麼，
即使全部都找到了工作，也是一個很弱的根據，很
難就此讓人建立對廣告的信任。

廣告的中心，是宣傳它的就業諮詢的有效性。不瞭
解去年畢業生的總人數，也能瞭解其中進行就業諮
詢的人數，反過來，瞭解了去年畢業生的總人數，
不一定能瞭解其中進行就業諮詢的人數，因此，去
年畢業生的人數，和確定廣告的可信性，沒有直接
關係。所以，I不必須詢問清楚，II必須詢問清楚。
III必須詢問清楚。否則，如果事實上就業諮詢在上

述諮詢者找到工作的過程中沒起什麼作用，那麼，諮詢者全部找到工作的事實，不能用來說明就業諮詢的效果。

Ⅳ必須詢問清楚。因為，廣告詞說：「為了在烹飪業找到一份理想的工作，歡迎您加入我們的行列」，由此可知，廣告中所說的就業諮詢，顯然是指烹飪業內，要確定該廣告的可信性，當然要根據諮詢者在烹飪業內的就業狀況。

## 08 銀兩兌換：答案是D。

解 Ⅰ可以從題目的陳述中推出。因為如果事實上上述鑄幣中所含銅的價值不高於該鑄幣的面值，那麼融幣取銅就會無利可圖，就不會出現題目中所說的商人紛紛融幣取銅，因而造成市面鑄幣嚴重匱乏的現象。

Ⅱ可以從題目的陳述中推出。因為如果上述銀子購兌鑄幣的交易，都能嚴格按朝廷規定的比價成交，就不會有官吏透過上述交易大發一筆，題目中陳述的相關現象就不會出現。

Ⅲ不能從題目的陳述中推出。鑄幣銅含量在六成以上，有可能導致商人融幣取銅，但不一定導致商人

紛紛融幣取銅，例如，如果有嚴明的王法。因此，不能由雍正以前明清諸朝未見有題目陳述的現象，就得出其鑄幣銅含量均在六成以下的結論。

## 09 愛滋病問題：答案是 B。

**解** 題目所反駁的觀點的結論是：到21世紀初，和發達國家相比，發展中國家將有更多的人死於愛滋病。其根據是：愛滋病病毒感染者人數在發達國家趨於穩定或略有下降，在發展中國家卻持續快速上升。題目對此所做的反駁實際上指出：上述觀點把「死於愛滋病的人數」和「感染愛滋病病毒的人數」這兩個相近的概念錯誤地當作同一概念使用。愛滋病病毒感染者人數在發達國家雖低於發展中國家，但由於發達國家的愛滋病感染者從感染到發病，以及從發病到死亡的平均時間要大大短於發展中國家，因此，其實際死於愛滋病的人數仍可能多於發展中國家。

因此，B項恰當地概括了題目中的反駁所使用的方法。其餘各項均不恰當。

**⑩ 維生素攝取：答案是 D。**

解 如果 D 項操作的結果是：孕婦缺乏維生素而非孕婦不缺乏維生素，則將加強題目的結論；否則，將削弱題目的結論。因此，D 項操作對於判價題目的結論具有重要性。

如果 A 項操作的結果是：該缺乏維生素的孕婦的日常飲食中含有足量的維生素，則有利於加強題目的結論，但力度不如 D 項相應的結果。因為在 D 項中，進行比較的是孕婦和非孕婦，她們日常飲食中維生素都足量，但前者缺乏維生素而後者不，因此，和 A 項比較，這個孕婦缺乏維生素的原因，更可能與懷孕有關。

其餘各項對評價題目的結論都不具重要性。

**⑪ 讚揚歷史事件：答案是 E。**

解 建築師和建築材料供應商的區別在於：對於建築材料供應商來說，如果他提供的建築材料是合格的，他的任務就完成了；對於建築師來說，使用合格的建築材料，只是他完成任務的必要條件，而不意味著他已完成了任務。

題目把對具體歷史事件的準確闡述,比作使用了合格的建築材料;把做了此種準確闡述的歷史學家,比作建築師,而不是比作完成了任務的建築材料供應商,這意在說明,準確地闡述具體的歷史事件,對於歷史學家的工作來說是必不可缺的,但這並不是他的主要任務。這正是E項所斷定的。

其餘各項對題目的概括均不如E項恰當。

### ⑫ 交通測速:答案是D。

**解** D項是題目的推斷所必須假設的。否則,如果在測速照相機前超速的汽車,到目測處並不超速,則通過目測處的超速汽車就可能少於50輛,則上述警察的目測準確率就可能高於50%。

其餘各項均不是必須假設的。

### ⑬ 離婚率比例:答案是A。

**解** 如果A項的斷定為真,則1940年的離婚率雖然低於目前,但中年已婚男女的死亡率卻大大高於目前,也就是說,在1940年,世界上與生身父母中離異的一位一起生活的單親兒童的比例一定低於目前,但

與生身父母中喪偶的一位一起生活的單親兒童的比例一定高於目前。這就對題目的推斷提出了嚴重的質疑。

其餘各項均不能構成質疑。

## ⑭ 足球教練指導：答案是A。

解　為使足球教練的論證成立，A項是必須假設的。否則，如果在球迷看來，贏家都是勇敢者，但勇敢者不一定都是贏家，也就是說，輸家中也可能有勇敢者，這樣就不能得出結論：每個輸家在球迷眼裡都是懦弱者，即足球教練的論證不能成立。

足球教練的結論是「每個輸家在球迷眼裡都是懦弱者」。根據足球教練的論證所依據的條件，這一結論的成立不依賴於球迷判斷力的準確性，也不依賴於贏家或輸家事實上是否為勇敢者或懦弱者，因此，其餘各項均不是必須假設的。

## ⑮ 警力負擔：答案是E。

解　讀題目時，視線要快速掠取段落的主幹脈絡，本題的主幹脈絡就是「警力增加會導致相關機構增員」，要削弱論證就是要說明「警力增加」與「相關機構

增員」並沒有必然的聯繫，這兩者之間是有差異的。如果E項的斷定為真，則說明警力的增加不一定會造成逮捕、宣判和監管任務的增加，相反，有可能因為犯罪的減少而降低這方面的開支。這就有力地削弱了題目的論證。其餘各項均不能削弱題目的論證。其中，A和B項能削弱題目的結論，但不能削弱題目的論證；C項實際上加強了題目的論證。總之，透過有效的閱讀訓練，做邏輯題時，要有一種「會當凌絕頂，一覽眾山小」的宏觀把握能力，這是成為一名邏輯高手的必要條件。閱讀訓練關鍵是快速抽取邏輯結構性的能力，具體來說，就是要迅速抓取一道邏輯題的核心，即它得出結論的方式或結論本身，抓住了這個核心也就掌握瞭解題的要領。

**⑯ 通貨膨脹率：答案是A。**

**解** 本題的內容涉及通貨膨脹，但作為考生並不需要有經濟學的知識來解題，也就是說，是否學過經濟學的考生在解本題時都是公平的，因為做邏輯題只需要用邏輯推理能力即可。

本題要削弱的結論是「明年的通脹率會更低」。A

項最能削弱，因為A說明了去年通脹率高是特殊情
況，正常情況可能比今年要低，這說明今年的通脹
率反而可能有上漲的趨勢，說明明年通脹率就有可
能比今年還要高。選項E是無關項，無法削弱。

## ⑰ 大熊貓繁殖：答案是C。

解　如果C項的斷定為真，則動物園不可能為所有的大
熊貓提供足夠的嫩竹，因此，如果把大熊貓都捕獲
到動物園進行人工飼養和繁殖，它們唯一的食物來
源就會發生問題。這就對題目的結論提出了嚴重的
質疑。D和E項也能對題目構成質疑，但力度顯然
不如C項。A和B項不能構成質疑。

至於選項C本身這個說法是否符合實際情況並不是
我們所關注的問題，只要它對題目推理起的作用符
合問題的要求，就是正確答案。

## ⑱ 奇異果與香蕉：答案是E。

解　本題的題目和選項的內容都極其荒謬，但並不妨礙
我們做正確的邏輯推理，我們不需質疑題目的內容
正確與否，而是要假設題目是正確的，從中進一步
能推出什麼結果。

題目的推理是「A1且A2→B」，其等價命題（逆否命題）是「非B→非A1或非A2」。因此由「猴子不是香蕉，但猴子確實是奇異果」可推出「所有的奇異果都是香蕉」是假的，從而可知「所有的奇異果都是香蕉，並且天上白雲飄」這句話是假的。

## ⑲ 醫療人員狀態：答案是C。

解 本題的推理是由一個事實而得出一個解釋性的結論，其隱含的假設是除了激烈的戰爭環境之外沒有別的因素影響推論。選項C指出這兩類人的父母沒有顯著差異，實際上指出沒有遺傳因素影響結論「即使是那些激烈的戰爭環境下沒有受到身體創傷的人，也會受到負面影響」。E項也有支持作用，易誤選，因為其講的是「早期戰爭」，不是題目論據中講的「最近一次戰爭」，因此，其支持力度不如C項。

## ⑳ 食品包裝：答案是A。

解 如果A項為真，說明透明包裝食品的營養容易受到破壞，這就對題目中顧客的心理感覺構成了質疑。C項也能構成質疑，但它涉及的只是牛奶這一種食

品，其質疑力度顯然不如A項。B項斷定食品的包裝與食品內部的衛生程度並沒有直接的關係，但完全可能有間接關係，因此不構成質疑。其餘項顯然不能構成質疑。

## ㉑ 鐵路運量：答案是A。

**解** 本題的邏輯主線是「鐵路運輸緊張→必須改造加速」，要削弱論證就是要說明存在別的因素影響推論。A中講的是正在逐步「興建大量的新鐵路」，強烈暗示鐵路運輸緊張的程度會逐步緩解，因此，題目中關於「改造既有鐵路」和「提高列車的運行速度」就不顯得那麼必要，即削弱了題目的論證。D項也有一定的削弱作用，但其力度不如A項，因為D只說了鐵路客運量會下降，沒說到貨運量的問題，因此，鐵路運輸可能依然緊張。

## ㉒ 急救能力：答案是C。

**解** C項是必須假設的。否則，如果急救中心現有的救護車近期內全部退役，那麼，市政府否決上述申請的理由就不能成立。

E項講的是五年內，不是講的近期的事，因此不如C好。

## 23 任命州長：答案是B。

**解** 選項B並不是題目段落推理成立的充分條件（即有B項存在，題目結論就一定能成立），但B項確實能加強題目論證，因此就是正確答案。

實質上，本題B項是推理成立必要條件，如果B項不成立，即被任命的旅遊局局長和警事總監不能夠勝任他們的職位，那麼可以說明州長的任命完全是一種顯示各族平等的政治姿態；題目的意思是雖然在同等符合條件的候選人中從政治上有所考慮並沒有錯，但如果僅從政治上考慮而不顧候選人根本不能勝任，那就有錯了。

## 24 月亮與太陽：答案是C。

**解** 不能帶有任何背景知識來推理，題目中說什麼就是什麼，這就是「收斂思維」原則。

首先要注意到本題問的是「以下哪項不能作為上述論斷的證據」。題目的論斷是「月球對地球的影響遠遠大於太陽」，不能作為其論據的選項就是要說

明「太陽對地球的影響具有決定意義（即太陽對地球的影響大於月球）」，而選項C正是表達了這個意思。

## 25 溫室效應：答案是 C。

**解** 題目中所說「植物的腐爛產生的二氧化碳會由活植物吸入而抵消掉」，因此可以推出「如果不用某種途徑吸收工業生產中因使用來自植物的燃料而排放到大氣中的二氧化碳，則二氧化碳的淨含量會增加」。A不能推出，因為題目中只是說「工業生產用的來自於植物的燃料在使用中也會產生大量二氧化碳」，並沒有說明「工業中產生的所有二氧化碳都來源於植物」。

## 26 鳥類與恐龍：答案是 D。

**解** 由題目知，一是，所有現代鳥類的頭蓋骨和骨盆骨與一些恐龍的頭蓋骨和骨盆骨有許多相同特徵；二是，科學家聲稱，所有具有這些特徵的動物都是恐龍。因此，可以推出現代鳥類是恐龍，雖然這不符合常識，但這不是我們做邏輯推理時所關心的。

## ㉗ 國情道德與法律：答案是C。

**解** 這類二人對話的題目，一般閱讀量較大，因此，解題的關鍵在於要在快速閱讀兩位教授對話的過程中，迅速把握其說話的主旨。

由題目，不難得出結論：吳大成教授認為執行死刑的目的是有效地阻止惡性刑事案件的發生，而史密斯認為執行死刑的目的是給十惡不赦的罪犯以最嚴屬的懲罰。兩人對執行死刑的目的有不同的理解。因此，C項的評價最為恰當。

## ㉘ 野生蘑菇的生長：答案是D。

**解** 在本題的閱讀中，「雞油菌」和「道氏杉樹」等名詞都是考生所不熟悉的，因此要從平時就要培養自己的抗煩閱讀能力。

閱讀題目，首先要概括成自己的一句話，即「菌有利於樹，因此，過量採摘菌對樹不利」。如果D項的斷定為真，則說明雖然過量採摘雞油菌會直接割斷和道氏杉樹的互利關係，但有可能促進其他有利於道氏杉樹的蘑菇的生長，而最終仍間接地對道氏杉樹有利。這就構成了對題目的質疑。其餘各項均不能構成質疑。

**29** 喝牛奶：18個。

**解** 10元買10個，喝完的10個空瓶換5個，喝完了5個換2個，喝完了2個還能再換1個，總共是18個。

**30** 小明的名次：第194名。

**解** 2134因數分解為1、2、11、97、2134，因為是小學生競賽，所以小明的年齡應該是11歲，名次應該是第194名。

**31** 植樹：3棵。

**解** 用倒推法18＋17＋16＋15＋14＋13＋12＝105，7個隊一共種了105沒超過108棵，所以最少的只能種3棵。

**32** 客車人數：3輛39座的客車，5輛30座的客車。

**解** 265＋2＝267，租的車只有39座和30座的，要使租的車沒有空位，那麼30乘任何的尾數都是0，現在尾數是7，只有39乘3的尾數是7，所以租用3輛39座的客車，5輛30座的客車剛好。

**㉝ 書架價格：3000元。**

解 分給5個人，那麼，3個人拿出1200×3＝3600元，給兩人平分，每人拿到3600÷2＝1800元，所以書架價值為1800＋1200＝3000元，才分配公平合理。

**㉞ 汽車座位：最少要有30個座位。**

解 根據題意，從起始站到終點站一共有11個站，這裡用1～11站表示。那麼起始站（1站）應該至少上來10個人，才能保證以後的每一站都有人下車；2站應該下1人，上9人；依次類推…

1站：10人

2站：（10－1）＋9＝18人

3站：（10－2）＋（9－1）＋8＝24人

…

10站：（10－9）＋（9－8）＋（8－7）＋（7－6）＋（6－5）＋（5－4）＋（4－3）＋（3－2）＋（2－1）＋1＝10

11站：全下了。

即：

1站：1×10＝10人

2站：2×9＝18人

3站：3×8＝24人

4站：4×7＝28人

5站：5×6＝30人

6站：6×5＝30人

7站：7×4＝28人

8站：8×3＝24人

9站：9×2＝18人

10站：10×1＝10人

11站：0人

那麼這輛車最少要有30個座位。

# Answer

第二章

## 發想思維能力

# PERFECT ++++ ++++ GAME

## 01 山姆的謊言：

**解** 山姆當晚並沒回去，他到家是第二天早上6點43分。

## 02 水缸的困惑：

**解** 一樣長。

## 03 交警與小女孩：

**解** 「我從家裡跑出來了，但我不能獨自過馬路，因為我還太小，」

## 04 艾咪家的池塘：

**解** 等到黃昏青蛙鑽出水面捕食的時候。

## 05 鎮上的理髮師：

**解** 沒人。理髮師是鎮長的妻子。

## 06 棍子問題：

**解** 拿一根更長的棍子跟它比。

### 07 香皂的區別：

**解** 英國人口比愛爾蘭多。

### 08 聾子與潛水員：

**解** 雖然聾子聽不到聲音，但他可以喊「鯊魚！」。

### 09 風往北吹：

**解** 來自北方的風和通往北方的路方向相反。

### 10 萬花筒與鏡子：

**解** 無數的影子。

### 11 流浪漢的菸卷：

**解** 6支香菸。因為25個菸頭可做成5支菸，這5支菸抽完了，剩下的菸頭又可做成1支菸。

### 12 扔球問題：

**解** 向上扔，或左手扔到右手。

**13 飛行員跳傘：**

解 此題關鍵在「海拔」二字。飛機在海拔1000公尺高度，人從飛機上跳到海拔999公尺的山頭上。實際上只跳了1公尺，當然不會受傷。

**14 5分和1角：**

解 小威廉不僅不傻，而且超乎尋常人的聰明，一位老奶奶向他說：「威廉！你怎麼會不知道一角比五分更值錢呢？」威廉回答：「當然知道，但我要是揀了一角的就沒人給我錢了。」

**15 劃火柴：**

解 100根，因為只拿一盒火柴比賽。

**16 牛吃草：**

解 吃不光，春風吹又生嘛。

**17 牛拉車：**

解 牛、7個姑娘、趕車的合起來共9雙眼睛。

**⑱ 翻撲克：**

解 翻撲克：應該是沒有。

**⑲ 看書：**

解 看書：盲文。

**⑳ 環球冒險：**

解 孕婦；沒有人有兩隻右眼。

**㉑ 怪事趣談：**

解 拔河。

**㉒ 輪船遇險：**

解 潛水艇。

**㉓ 二月的故事：**

解 每個月。

**24 總統之死：**

解　是總統。

**25 裝蛋糕：**

解　一個大盒子裡面裝三個小盒，每個小盒裝三個蛋糕。（是至少要裝上3塊蛋糕）

**26 刑警破案：**

解　死者是個修車工，他躺在車下修車的時候，千斤頂鬆脫，車子砸下來把他壓死了。

**27 山姆的鬧鐘：**

解　只有半小時。因為鬧鐘到晚上9：00就要響了。（鬧鐘早9：00和晚9：00是一樣的）。

**28 同窗軼事：**

解　住對門。

### 29 交通事故：

解 轎車是作為貨物由貨車載運的。

### 30 釣魚高手：

解 至少釣到兩條。

### 31 拴鯉魚：

解 6條鯉魚，繩子的兩端各拴一條、中間4條，賣掉一條，只剩5條了，仍用這根繩子，每條間距離仍是20公分……思考模式如果不拐個彎，便百思不得其解。

### 32 電燈泡：

解 先開兩個，亮一會之後，關掉一個，在打開一個，這樣進去試試燈泡的溫度，2個亮的1熱1涼，2個滅的1熱1涼。

### 33 殺狗規則：

解 3條。

**34 沒濕的呼叫器：**

解 杯子裡裝的是咖啡粉。

**35 阮小二吹牛：**

解 因阮小二渡五次黃河之後，人應該在河的對岸，不可能立即回家。

**36 生日蛋糕：**

解 先把蛋糕橫向切一刀，再縱向切兩刀，即可成為八塊蛋糕。

**37 聰明的哈桑：**

解 哈桑說過一會來，其實不來了，這就騙過了那個男子。

**38 戰爭：**

解 這是一場象棋比賽。

**39** **兒子和母親：**

**解** 命令是父親發出的，他恰好也在這個房間裡。

**40** **有朋自遠方來：**

**解** 從其他三個輪胎上各拆下一個螺絲，將備用輪胎裝上。

**41** **奇蹟：**

**解** 液體。

**42** **傳達：**

**解** 國語。

**43** **足球：**

**解** 左腳。

**44** **馬尾巴的方向：**

**解** 向下。

**45** 蒂多公主：

**解** 蒂多和大家上岸後，向酋長買來一張野牛皮，用小刀把它割成細細的牛皮條，然後把這些牛皮條連接起來。接著在平直的海岸上，選好一點作圓心，以海岸線作直徑，在陸地上用牛皮繩圈起了一個半圓來。第二天，那位酋長前來一看，大吃一驚：自己部落的一半領土被蒂多圈了起來！誠實講信用的酋長，只得表示同意，讓蒂多公主和她帶來的人，在這塊半圓形的土地上和平地生活下去。

**46** 單隻通過：

**解** 先把沙粒搬出來，一隻螞蟻（1號）退後，另一隻螞蟻（2號）推動沙粒前進至沙粒離開凹處，然後2號螞蟻躲進凹處，1號螞蟻來推沙粒直至過凹處，2號螞蟻出來，通過隧道，1號螞蟻再往回拉沙粒至凹處將沙粒推進凹處，1號也通過隧道。

**47** 好辦法：

**解** 搾成汁。

**48** 蠟燭：

解 9個晚上。40支蠟燭頭可做8支，8支用完後又可做1支。

**49** 地牢奇事：

解 董事長是一位懷孕女士，她生下一男孩。

**50** 立起來的雞蛋：

解 在桌子上磕一下，雞蛋上破了個洞，然後把破雞蛋立在了桌子上。

**51** 拍照：

解 這天中午正好遇到日食。

**52** 小偷之死：

解 兩座樓雖然相距只有1公尺，但是相鄰的這座樓的高度卻有3層樓高。這樣，小偷從窗戶跳出後就落到樓頂上摔死了。

## 53 圓形的井蓋：

解 因為圓形的井蓋絕不會掉入圓井。如果井口截面是三角形或正方形的，井蓋就有掉入井內的危險。

## 54 杯口朝下水不流：

解 將杯子口朝下放入一個裝滿水的盆裡或桶裡即可。

## 55 汽車超速被罰款：

解 由於第二輛車中途發生了故障，故障排除後，為了追趕第一輛車而拚命加速行駛，所以被交警處以超速罰款。

## 56 悠悠打針：

解 這次打針打在手臂上。

## 57 無橋河：

解 兩個人不在同一岸邊。

**58** 通知：

**解** 4次。2次2張，可是最後一張也得2次。

**59** 折痕：

**解** 答案為1公分

設長為x公分，則第一次兩邊長分別為：$-0.5$，$+0.5$

第二次兩邊的長分別為：$+0.5$，$-0.5$

所以折痕的距離為前後兩次兩邊的長度差，即$+0.5$ $-（-0.5）=1$

**60** 過河：

**解** 後來他們長大了。

**61** 傻子趕路：

**解** 因為一匹套在馬車前面，一匹套在馬車後面。

**62** 違規：

**解** 司機沒開車。

**63 郊遊：**

**解** 先用一輛車牽引另一輛車走，汽油用完後由另一輛牽引繼續前進。

**64 完全相同的試卷：**

**解** 兩個人都交了白卷。

**65 數字比較：**

**解** 石頭、剪刀、布。

# Answer

第三章

## 分析思維能力

# PERFECT ++++ ++++ GAME

## 01 兩地旅行：

**解** 我付10.7盾，A付5.3盾，B付8盾。

思考模式：設K鎮與亞里士梅爾或阿姆斯特丹的路程為x，則A走了兩段路程，B走了3段路程，我走了4段路程，按比例分配旅費即可。

## 02 耕地能手和播種能手：

**解** 每人一半，各拿50盧比。因為不論每個人幹活速度如何，莊園主早就決定他們兩人「各包一半」。因此他們二人的耕地、播種面積都是一樣的，工錢當然也應各拿一半。

思考模式：工錢是按面積算的，只要抓住「各包一半」即可。

## 03 叫喊幾分鐘：

**解** 45分鐘。開始你也許會想是5×10＝50。可是因為火印蓋到第九隻駱駝，剩下的一隻他們就不蓋了，因為不蓋也能與其他的區別。

**04** 應該找多少零錢：

解 不仔細考慮，就會中計受騙。假如皮套是10美元，那麼照相機比它貴300美元，即310美元。加在一起就成為320美元。正確答案應該是皮套5美元，應找零錢95美元。這樣，照相機為305美元，加皮套共310美元，才符合計算。

思考模式：設皮套為x，照相機為300＋x，即2x＋300＝310，x＝5。

**05** 大小燈球：

解 一個大燈球下綴兩個小燈球當是雞，一個大燈球下綴四個小燈球當是兔。＝＝120（一大二小燈的盞數）

360－120＝240（一大四小燈的盞數）

思考模式：設每一種燈為x，另一種燈為y，則有x＋y＝360；2x＋4y＝1200；解得：x＝120，y＝240。

**06** 粗木匠的難題：

解 木匠說，他做一個箱子，內部的尺寸精確得與最初的方木相同，即是3×1×1。然後，他把已雕刻好

的木柱放入箱內，而在空檔處塞滿干沙土。然後，他細心地振動箱子，使得箱內沙土填實並與箱口齊平。然後，木匠輕輕取出木柱，不帶出任何沙粒，再把箱內的沙土搗平，量出其深度便能證明，木柱能佔的空間恰為2立方英尺。這就是說，木匠砍削掉一立方英尺的木材。

## 07 鳥與木柱：

**解** 給個干擾答案：設鳥＝x，木柱＝y；x＝y＋1，y＝＋1；x＝？y＝？4隻鳥，3根木樁。

但不全對，如果是謙讓的鳥，牠們就飛走了，另找他地。如果是貪婪的鳥，那麼牠們為爭搶多出來的木樁就會大打出手。所以。答案是4根木樁，0隻鳥。

## 08 排列黑白球：

**解** 管子口對口彎曲，形成一個圓環。

## 09 蝸牛往上爬：

**解** 8天（第七天已爬7尺）。

**⑩ 劃分直線：**

解 0條直線分平面為1份。

1條（1＋1）份，2條（2＋1＋1）份，3條（3＋2＋1＋1）份

1999條（1999＋1998＋1997＋…＋2＋1＋1）份，即1999001份。

**⑪ 等分樹木：**

解 種在一個坑或按立體的正四面體的頂點排列。

**⑫ 飲料促銷：**

解 18瓶，18──6──2，再借一瓶喝完後用三個空瓶換得一瓶再還回去。

**⑬ 爬山速度：**

解 這好比兩個小和尚在8點同時從山頂山腳出發，必有相遇的時刻，此時他總是能在週一和週二的同一鐘點到達山路上的同一點。

**14** 美國的汽車：

**解** 不知道。這是個不需要思考的問題，你答對了嗎？

**15** 開鎖汽車：

**解** 順時針。

**16** 鏡中人：

**解** 根據平面鏡子成虛像的原理，所成的虛像和實像相對於鏡面對稱，這樣，你的左手的在鏡子裡看上去成了你的右手，你身體左側的東西在鏡子裡看上去就在你身體虛像的右側，因為虛像和實像相對於鏡面對稱，所以不會顛倒上下關係。（不像凸透鏡那樣虛像會顛倒）

**17** 火車與鳥：

**解** 設兩地距離Akm則飛了A／(15+20)×25

**18** 唱片輪轉：

**解** 2個為A、B，均放在左側，A在左上，B在左下。若A先於B變化，則順時針，B先於A變化，則逆時針。

**19** 時鐘倒轉：

解 22次，因為時針速度0.5度／min，分針速度6度／min，兩次相遇的間隔距離為360度，需360÷（6－0.5）＝720／11min，一天24小時得24×60÷720／11＝22。

**20** 拿紅球：

解 將裝有紅球罐子的49個紅球拿到藍球罐子中，一個留下，拿到紅球的機率為：

$$\frac{1}{2} + (\frac{1}{2}) \times (\frac{49}{99}) = \frac{74}{99}$$

**21** 巧分飛機票：

解 「伯托即不去加拿大，也不去英國」，可以知道伯托去的是荷蘭。

「丹皮不打算去英國」，那麼丹皮就可能去加拿大或者荷蘭，再根據前面的推斷，所以丹皮去的是加拿大。

「比爾不打算去荷蘭」，那麼比爾就可能去英國或加拿大，再根據上一個判斷，所以比爾去的是英國。

22 **巧接鐵鏈：**

解 將其中的一截中的三個鐵環都斷開，然後再套上其他四截。

23 **找重的球：**

解 兩次將小球編號1，2，3，4，5，6，7，8。

1、2、3放在天平左端，4、5、6放在天平右端，7、8不放。

若左端下沉則將1、2、3中1放在左端，2在右端，3不放，哪端下沉即為重球，都不下沉則3為重球。

若右端下沉方法類似。

若都不下沉，則把7放在左端，8右端，哪端下沉即為重球。

24 **歡聚聖誕節：**

解 最少是7個人。

25 **女兒的錯：**

解 信封看反了，是86，反著看是98。

**26 破譯的密信：**

解 內容是MEET YOU IN THE PARK。

**27 指紋在哪裡：**

解 門鈴按扭上。

**28 破綻：**

解 門鈴不用電，即使停電依然會響。

**29 啞巴吃黃連：**

解 我們兩個都當了叛徒了。

**30 智取寶石：**

解 蛇是要冬眠的，冬天去偷就好了。

**31 取勝：**

解 遊戲開始了，你一定在想：有沒有能保證你贏的辦法呢？若有，這辦法又是什麼呢？現在你把自己想像成處於即將贏的狀態，該你取硬幣了，而且桌面

上硬幣恰好不超過5枚，這時，你可以一次拿走桌上的所有硬幣，成為贏者。現在，你能不能從這樣的終點狀態往前推，找出一個狀態，使得只要你的對手處在這一狀態，那麼無論他拿走幾枚硬幣，你都會處於理想的獲勝狀態？不難發現，如果你的對手處於桌面有6枚硬幣的狀態，那麼無論他拿走幾枚（從1枚到5枚）硬幣，桌上都會剩下至少1枚至多5枚硬幣，這樣勝利一定屬於你。也就是說，誰拿走第（15－6＝）9枚硬幣，誰將獲勝。

## 32 阿凡提吃西瓜：

**解** 「看來，我沒有你們那麼饞。要不然你們怎麼連西瓜皮都吃下去了呢？」

## 33 海盜分金幣：

**解** 1號海盜分給3號1枚金幣，4號或5號2枚金幣，自己則獨得97枚金幣，即分配方案為（97，0，1，2，0）或（97，0，1，0，2）。

**34** 猜牌問題：

**解** 由第一句話「我不知道這張牌」可知，此牌必有兩種或兩種以上花色，即可能是A、Q、4、5。如果此牌只有一種花色，P先生知道這張牌的點數，就肯定能知道這張牌。

由第二句話「我知道你不知道這張牌」可知，此花色牌的點數只能包括A、Q、4、5，符合此條件的只有紅桃和方塊。Q先生知道此牌花色，只有紅桃和方塊花色包括A、Q、4、5，Q先生才能作此斷言。

由第三句話「現在我知道這張牌了」可知，P先生透過Q先生「我知道你不知道這張牌」判斷出花色為紅桃和方塊，P先生又知道這張牌的點數，P先生便知道這張牌。據此，排除A，此牌可能是Q、4、5。如果此牌點數為A，P先生還是無法判斷。

由第四句話「我也知道了」可知，花色只能是方塊。如果是紅桃，Q先生排除A後，還是無法判斷是Q還是4。

綜上所述，這張牌是方塊5。

**㉟ 燃繩問題：**

**解** 燒一根這樣的繩，從頭燒到尾1個小時。由此可知，頭尾同時燒共需半小時。同時燒兩根這樣的繩，一個燒一頭，一個燒兩頭；當燒兩頭的繩燃盡時，共要半小時，燒一頭的繩繼續燒還需半小時；如果此時將燒一頭的繩的另一頭也點燃，那麼只需15分鐘。

**㊱ 乒乓球問題：**

**解** 先拿4個，他拿n個，你拿6-n，依此類推，保證你能得到第100個乒乓球。

# Answer

第四章

## 推理思維能力

# PERFECT ++++ ++++ GAME

**01** **喝汽水問題：**

解 40瓶。

**02** **鬼谷子考徒：**

解 因為龐說：「既然你這麼說，我現在也知道這兩個數字是什麼了。」那麼由和得出的積也必須是唯一的，由上面知道只有一行是剩下一個數的，那就是和17積52。那麼這兩個數分別是4和13。

**03** **愛因斯坦的問題：**

解

| 黃 | 藍 | 紅 | 綠 | 白 |
|---|---|---|---|---|
| 挪威 | 丹麥 | 英國 | 德國 | 瑞典 |
| 貓 | 馬 | 鳥 | 魚 | 狗 |
| 礦泉水 | 茶 | 牛奶 | 咖啡 | 啤酒 |
| **DUNHILL** | 混合 | **PALLM-** | **PRINC** | **EBLUE-** |

德國人養魚。

**04 盲人分襪:**

**解** 在太陽下曬,熱的是黑襪,稍涼的是白襪。再平分。

**05 國王與預言家:**

**解** 預言家預言「你將絞死我。」

**06 秤球問題:**

**解** 此秤法秤三次就保證找出那個壞球,並知道它比標準球重還是輕。

將12個球編號為1～12。

先將1～4號放在左邊,5～8號放在右邊。

(一)

如果右重,則壞球在1～8號。

將2～4號拿掉,將6～8號從右邊移到左邊,把9～11號放在右邊。就是說,把1,6,7,8放在左邊,5,9,10,11放在右邊。

(1)如果右重,則壞球在沒有被觸動的1,5號。

如果是1號,則它比標準球輕;如果是5號,則它比標準球重。

將1號放在左邊,2號放在右邊。

如果右重則1號是壞球，且比標準球輕；如果平衡則5號是壞球，且比標準球重；這次不可能左重。

（2）如果平衡則壞球在被拿掉的2～4號，且比標準球輕。將2號放在左邊，3號放在右邊。

如果右重則2號是壞球，且比標準球輕；如果平衡則4號是壞球，且比標準球輕；

如果左重則3號是壞球，且比標準球輕。

（3）如果左重則壞球在拿到左邊的6～8號，且比標準球重。將6號放在左邊，7號放在右邊。

如果右重則7號是壞球，且比標準球重；如果平衡則8號是壞球，且比標準球重；如果左重則6號是壞球，且比標準球重。

（二）

如果天平平衡，則壞球在9～12號。將1～3號放在左邊，9～11號放在右邊。

（1）如果右重則壞球在9～11號，且壞球較重。將9號放在左邊，10號放在右邊。

如果右重則10號是壞球，且比標準球重；如果平衡則11號是壞球，且比標準球重；如果左重則9號是壞球，且比標準球重。

（2）如果平衡則壞球為12號。

將1號放在左邊，12號放在右邊。

如果右重則12號是壞球，且比標準球重；這次不可能平衡；如果左重則12號是壞球，且比標準球輕。

（3）如果左重則壞球在9～11號，且壞球較輕。將9號放在左邊，10號放在右邊。

如果右重則9號是壞球，且比標準球輕；如果平衡則11號是壞球，且比標準球輕；如果左重則10號是壞球，且比標準球輕。

（三）

如果左重則，壞球在1～8號。

將2～4號拿掉，將6～8號從右邊移到左邊，把9～11號放在右邊。就是說，把1，6，7，8放在左邊，5，9，10，11放在右邊。

（1）如果右重則壞球在拿到左邊的6～8號，且比標準球輕。

將6號放在左邊，7號放在右邊。

如果右重則6號是壞球，且比標準球輕；如果平衡則8號是壞球，且比標準球輕；

如果左重則7號是壞球，且比標準球輕。

（2）如果平衡，則壞球在被拿掉的2～4號，且比標準球重。

將2號放在左邊，3號放在右邊。

如果右重則3號是壞球且比標準球重；如果平衡則4

號是壞球且比標準球重；如果左重則2號是壞球且
比標準球重。

（3）如果左重，則壞球在沒有被觸動的1，5號。
如果是1號，則它比標準球重；如果是5號，則它比
標準球輕。

將1號放在左邊，2號放在右邊。

這次不可能右重；如果平衡則5號是壞球，且比標
準球輕；如果左重則1號是壞球，且比標準球重。

## 07 誰偷吃了蛋糕：

**解** 如果甲說的是真話，丁說的就是假話，但丁說的也
沒錯，因此甲說的不是真話。如果乙說的是真話，
丙說的就是假話，但丙說的也沒錯，因此乙說的也
不是真話。如果丙說的是真話，若是甲吃的，丁說
的也沒錯；若是乙吃的，甲說的也對；若是丁吃
的，乙說的也是真話，因此，丙說的不是真話。既
然丙說的是假話，那麼，就是丙吃的，而丁說的是
真話。

## 08 黑帽子舞會：

解 3個人戴著黑帽子。

## 09 三人住店：

解 27不應加2，而應減；也不存在少1元。

## 10 秤量藥丸：

解 （1）先給四個罐子編號1、2、3、4。

（2）如果已知只有一個罐子被污染：則1號1個，2號拿2個，3號拿3個，4號拿4個，秤一下，再減去15個藥丸的標準重量。結果可能為1，2，3，4。

若是1，就是1號罐；

若是2，就是2號罐；

若是3，就是3號罐；

若是4，就是4號罐；

（3）如果四個罐子都可能被污染，也可能不被污染：則1號拿1個，2號拿2個，3號拿4個，4號拿8個，秤一下，再減去15個藥丸的標準重量。結果可能為0，1，2，3，4，5，6，7，8，9，10，11，12，13，14，15。

若是0，四個罐子都沒被污染；

若是1，就是1號罐；

若是2，就是2號罐；

若是3，就是1、2號罐；

若是4，就是3號罐；

若是5，就是1、4號罐；

若是6，就是2、3號罐；

若是7，就是1、2、3號罐；

若是8，就是4號罐；

若是9，就是1、4號罐；

若是10，就是2、4號罐；

若是11，就是1、2、4號罐；

若是12，就是2、4號罐；

若是13，就是1、3、4號罐；

若是14，就是2、3、4號罐；

若是15，四個罐子全被污染。

（步驟3實際上已經包含步驟2）

**11 爬樓梯：**

**解** 需要64秒。因為從大廳到4樓實際上只走了3層，48除以3，每層需要16秒，從4樓到8樓要走4層，需要64秒。

⑫ 奇怪的村莊：

解 這一天是星期一。

列表如下：

|  | 一 | 二 | 三 | 四 | 五 | 六 | 日 |
|---|---|---|---|---|---|---|---|
| 張莊 | 假 | 真 | 假 | 真 | 假 | 真 | 真 |
| 李村 | 真 | 假 | 真 | 假 | 真 | 假 | 真 |

從這個表中應該不難看出，張莊的人只有在星期日、星期一那樣說，李莊的人只有在星期一、星期二那樣說，因此這一天是星期一。

⑬ 帽子的顏色：

解 根據題意可知3個人3個姓，頭戴三種顏色的帽子，姓與帽子的顏色不符，說話的人戴的是白色帽子，因為帽子和姓不符，所以說話的人不是小白，而且也不是小黃，因為小黃說：「你說得對。」因此小紅戴的是白色太陽帽。

⑭ 舉重運動員：

解 （3）。

## 15 誰得優秀：

**解** 甲、乙、丙三人說的話，並不是肯定的判斷。那麼我們可以這樣分析：如果甲得優秀，則乙、丙、丁都得優秀，這與實際不符；如果乙得優秀，則丙、丁也得優秀，也與實際不符。因此，只有丙、丁得優秀，才符合實際情況。所以丙、丁優秀。

## 16 工廠與工種：

**解** 已知，在乙廠的是鉗工，在甲廠的不是車工，那麼在甲廠的一定是木工。又知，小洪不在甲廠，阿榮不是木工，那麼小張一定在甲廠，是木工。

## 17 職稱：

**解** 由小李比士兵年紀大，知小李不是士兵，小李＞士兵。由農民比小張年紀小，知小張不是農民，小張＞農民。由小王和農民不同歲，知小王不是農民，所以農民是小李。於是：張＞李（農民）＞士兵。所以工人是小張，士兵是小王。

## 18 冠軍和亞軍：

**解** A、E分別為冠、亞軍。

## 19 誰撞破的玻璃：

**解** 若甲說真話，則乙、丙說假話。由乙說的話知乙沒撞破，由丙說的話知乙撞破了，矛盾。於是甲說真話不成立，甲說了假話。判斷可知甲撞破玻璃。

## 20 猜香豆：

**解** 若甲話中一、二句為真，則丙話中後兩句必為假，與題設矛盾，於是甲一、二句中只有一真。若甲一句為真，則甲12粒，丙11粒，丙話中，二句為假，一、三句為真。乙話中，三句為假，一、二為真，這樣乙14粒與丙中一句矛盾。因為甲一句不真，甲只有二、三句為真。於是從丙話中知：三句為假，二句為真。因此甲有13粒，乙有15粒，丙有12粒。

## 21 猜猜是誰做的好事：

**解** C做的（D說了真話）。

假設分析：（1）假設A說真話，則B、C、D說假話。因為D說假話，所以B沒說假話，出現矛盾，於是A說真話不成立，A說假話。（2）假設B說真話，則A、C、D說假話，那麼做了好事，與B說真話矛盾，於是B說真話不成立。B說假話。（3）假設C說真話，則A、B、D說假話。因為D說假話，所以B不說假話，出現矛盾。於是C說真話不成立。C說假話。綜上可知，D說真話，C說假話。判斷可知C做的好事。

**22** 房間的牌子：

解 敲掛有「♂♀」牌子的房間。

因為掛有「♂♀」牌子的房間不是一男一女，所以敲門後若回音是女的，則「♂♂」房間是一男一女，而「♀♀」房間是兩個男的。若敲門後回音是男的，則「♀♀」房間是一男一女，而「♂♂」房間是兩個女的。

**㉓ 精通哪兩種職業：**

**解** 由（6）可知，音樂家肯定是老張。由（4）可知，數學家和音樂家肯定是兩個人，老張不會是數學家。由（3）可知，老張不是化學家。由（2）可知，老張也不是教育家和美術家，到此我們可以確定老張是個文學家。由（1）和（2）可知，美術家不會又是教育家或數學家，可見美術家和化學家是同一個人。因此教育家和數學家也一定是同一個人。由（5）可知，教育家是老王，數學家也是他。那美術家和化學家必然是老李了。

**㉔ 說實話的人：**

**解** 由第一個人的回答可以判斷：4人之中一定有說實話的人（若4人都是說謊的人，那麼誰也不會說「我們4人全是說謊的人」），所以第一個人是說謊的人。由第二、三人的回答可以判斷：第二人是說謊的（因為他的話如果是實話，則第二、第三和第四人應該是說實話的，即第二和第三人的回答應一致，但實際上他們的回答是矛盾的，故第二人的話不可能是實話）。

下面再來看第三人，如果第三人是說謊的，則由第一個判斷可知第四人是誠實的。如果第三人說的是真話，那麼由他的回答可以推定第三、四兩人是說實話的。既無論第三人是說實話還是說謊話，都能推出第四人說實話。

## ㉕ 真真假假：

**解** 證明：如果張三說的是真的，那麼李四說的是假的，那麼王五說的是真的，那麼張三說的是假的，矛盾。

如果李四說的是真的，那麼王五說的是假的，那麼張三李四中至少有一個說的是真的，若張三說的是真的，那麼李四說的就是假的，矛盾。若張三說的是假的，那麼李四說的是真的。成立。

如果王五說的是真的，那麼張三李四說的都是假的，由張三說的是假的，可知李四說的是真的，矛盾。

所以李四說的是真的。

### 26 聰明的犯人：

**解** 沒有人說話，證明沒有兩個白帽子。自己是白帽子的話，另外兩個人看見對方沒有說話，就會證明自己是黑帽子。還是沒人說話，證明都是黑帽子。

### 27 過河：

**解** （1）獵人帶狼過去，獵人回來；

（2）獵人帶男孩過去，獵人帶狼回；

（3）男人帶第二個男孩過去，男人回；

（4）男人帶女人過去，女人回；

（5）獵人帶狼過去男人回來；

（6）男人帶女人過去，女人回；

（7）女人帶女孩過去，獵人帶狼回；

（8）獵人帶第二個女孩過去，獵人回；

（9）獵人帶狼過去。

# Answer

## 變幻思維能力

# PERFECT ++++ ++++ GAME

## 01　鞋子的尺寸：本題正確答案為C。

**解**　只有C是可以從陳述中直接推出的，應選C。

## 02　網路孤獨症：本題正確答案為C。

**解**　本題要抓住題目的關鍵句「不與人接觸，最後變成了網路孤獨症患者」，說明網路孤獨症的最直接原因是由於不與人接觸，而不是有了電腦，所以可以用排除法排除A、B、D干擾項，得出正確答案為C。

## 03　選擇答題：本題正確答案為D。

**解**　此題只需要清楚一個例子，就是要得20分可以是答對兩道題，答錯2道，不答兩道這麼一種可能情況。然後，應用此例子逐個排除。首先A說至多答對一道題，可見可以排除掉；B至少三道沒有答，意思是有三道或者三道以上沒答，可以排除；C至少答對三道，也可以排除；隨後得出D是正確答案。

## 04 發動機成本：本題正確答案為B。

**解** 此題可以應用直接推算法，從題目可以得出生產發動機X國成本與Y國成本之間的關係式為（用C表示成本）：$CX = 90\%CY$；題目說意思可以表示為$CX$＋關稅＋運輸費＜$CY$代入後可進一步得出：關稅＋運輸費＜$10\%CY$；這樣可以判斷，從X國進口汽車發動機關稅要低於在Y國生產成本的10%，可以得到正確答案為B。

## 05 希望之星：本題正確答案為B。

**解** 這題可以從選項入手，採用排除干擾項法，其實C項可以促使家長投保，可以先排除；A和D不是最根本的原因；只有B項，如果投保的累計金額大於將來上學學費總和，那麼家長肯定是不會投保的，所以最適當。故選B。

## 06 員工福利：本題正確答案為C。

**解** 這是個包含關係的直言命題的推理，既然所有能幹管理人員都關心下屬福利，而所有關心下屬福利的管理人員在滿足個人需求方面都很開明，那麼可以

推出，所有能幹的管理人員在滿足個人需求方面都很開明，只要注意了句子之間的包含關係，就能快速找到正確答案C，其他選項為干擾項，可以用排除法排除。

## 07 工作負荷：本題正確答案C。

**解** 這種類型的題要利用直言命題的反駁關係解題，可以從選項入手，只要我們找到一個特例來反駁就可以削弱題目了。題目的結論是說工傷率上升是由於非熟練工低效率造成，那麼C項所說的只要企業工作負荷增加，那麼熟練工人的事故率就隨之上升，顯然，最有力地反駁了題目的觀點。因此選C。

## 08 雷射捕鼠器：本題正確答案為B。

**解** 這類題問我們可以從題目的關鍵詞來捕捉訊息，這裡有個關鍵數字就是儀器的售價為2500元，很有可能太貴了，人們完全可以找到更優惠的替代措施來達到捕鼠的目的，所以有可能；而其他選項，與題目內容有矛盾，可以排除掉。

**09 真話假話：本題正確答案為A。**

解 解這類題型，可以用直言命題的矛盾關係解題，記住「所有S是P」與「有的S不是P」，「所有S不是P」和「有的S是P」是互為矛盾的命題，記住這類的核心規律：互為矛盾的命題必有一真一假。這樣我們看題目甲和丙互為矛盾命題，一真一假，既然只有一個人說假話，那麼丁和乙就是說了真話，那麼說明丁不是團員，乙也肯定不是團員；那麼可以知道甲說了假話了，從而得出A為正確選項。

**10 象棋比賽：本題正確答案為B。**

解 本題採用畫線法，只要找到符合題目要求的組合就能找到E比賽的盤數。

**11 雙打比賽：本題正確答案為B。**

解 此題先每個題目列出一個關係式後應用排除法，從1可以排出A項；從3可以排除C項；剩下B和D項。由題目1、2、3可知：甲與乙為對手，甲的夥伴只能是丁，因為如果為丙，則丙＞乙，而乙＞甲，所以丙＞甲與2甲＞丙矛盾；因此，由1、2、3可知道

丙＞甲＞丁，那麼丙與乙誰大呢，我們假設如果乙
＞丙，那麼由4可知道乙－甲＞乙－丙；則甲＜丙與
前面推出的丙＞甲矛盾，所以乙不能大於丙，這樣
就可以排除D，只剩下B；這道題推導到這裡只能
選B，因為其他全排除，這裡不考慮一種特殊情況
就是年齡相同。否則的話，選項就沒有正確的答案。

## ⑫ 火山爆發：本題正確答案為B。

**解** 本題屬於結論型題目，根據必要條件的有效推理，
否定前件可以否定後件，但是卻不能得到逐年緩慢
上升的結論，只能得到不明顯下降的結論。而根據
科學家對於活動性的表示，可以得到II是正確的。
而III是無法從題目得到的結論，是主觀的推斷，所
以選擇B。

## ⑬ 物質溶液：本題正確答案為D。

**解** 這類型題屬於削弱題目題，只要找到一個選項和題
目相矛盾就是最能反駁題目的，從此題可以很容意
找到D是與題目想矛盾的命題，最能勸其改變初衷，
其他選項就相對軟弱得多了。所以選D。

**14 利潤指標：本題正確答案為B。**

**解** 本題需要讀懂題目內容，然後結合選項作答。C、D與題目無關，可以首先排除。題目雖然說了很多，有許多數字，但是不要受干擾，要抓住關鍵句和關鍵詞，國有企業減虧15億元，減幅達422%，說明該地區國有企業雖然大幅度扭虧，但是仍沒有盈利，所以選擇B。

**15 強健體魄：本題正確答案為C。**

**解** 本題是削弱型題目。題目說足夠的奶製品攝入使草原上牧民擁有了健康體魄，說明攝入足夠的奶製品是健康體魄的必要條件，要想削弱題目的推論，可以採取一個否定前件的特例來推翻這個論述。
C項是說有的牧民有健壯的體魄，但是沒有充足的奶製品作為食物來源，可見還有其他因素使他們有健壯的體魄，這樣就等於把題目論述否定了，所以只有C是最佳選項。

## ⑯ 臨時公車：本題正確答案為D。

**解** 本題讓找無助於解釋的選項，可以找有助於解釋的項，應用排除法。A可以說明原線路即使增加了臨時公車但是民眾大量增加也會造成乘客擁擠，可以排除；B、C也能解釋造成乘客擁擠的現象未得到緩解；只有D是無關選項，不能解釋乘客擁擠的現象未得到緩解的問題，所以選擇D。

## ⑰ 釣魚高手：本題正確答案為C。

**解** 此題讓找不能確認的項，可以先找到能確認的項，用直言命題之間的包含關係和邏輯關係來推導，應用排除法。A項說有的退休朋友戴太陽帽，可以從題目中的「所有釣魚協會的人都戴著太陽帽」和「有的退休老朋友是釣魚協會會員」兩句話推出，排除；B可以從題目中「某街道的人都不會釣魚」和「只有釣魚技術高超的人才能加入釣魚協會」推出，這裡要知道不會釣魚也就談不上技術高超了，所以排除掉；D選項可以從「所有釣魚協會的人都戴著太陽帽」和「有的退休老朋友是釣魚協會會員」推出，排除掉，所以可以得到正確答案C。也

可以從正面直接推導來驗證，看C項，該街道有人戴太陽帽，說明該街道有釣魚協會的人，這樣就有釣魚技術高超的人，與題目說的某街道的人都不會釣魚矛盾，所以可以確定正確答案為C。

## 18 知名度和美譽度：本題正確答案為B。

**解** 此題是關於假言命題推理型題目。題目的中心是必要條件的假言命題，只有不斷提高知名度，才能不斷提高美譽度，美譽度要以知名度為條件，所以首先排除A和C；選項D也不符合題意，排除掉；只有選項B是否定前件，也否定後件，所以符合題意，因此選擇B。

## 19 信貸消費：本題正確答案為C。

**解** 此類題讓找出題目論述結果的假設前提條件，因此，我們只需要從結論出發來驗證，看是否能得出題目的結論即可。因此，我們可以得出只有C才能得出題目中的結論。其他選項均不能作為題目論述問題的前提。

**20 奧運贊助商：本題正確答案為A。**

**解** 解答此類問題首選排除法。B選項說贊助奧林匹克運動會是一種往奧運聖火裡扔錢的活動，與題目不符，排除掉；C選項忽略了15年來這個時間修飾語，可以排除掉；D選項我們不能從題目中直接得出，不能確定其是否支起帳篷招攬顧客，可以排除。只有A最能表達題目所說的中心意思。

**21 新興職業：本題正確答案為B。**

**解** 應用排除法，A與題目不符合，題目是說有些職業會從社會上消失，可以排除掉；C項和D項均與題目無關，直接排除。只有B項可以從題目推出，因為題目明確指出眼鏡業會趨於消失是由於基因技術的發展，可以解決近視問題。所以正確答案為B。

**22 體育愛好者：本題正確答案為D。**

**解** 本題屬於概念之間的關係型題目，要應用圖示法，所以圍棋愛好者有一部分愛好武術，但是武術愛好者都不愛好健身操，所以圍棋愛好者不可能都愛好健身操。否則就會發生衝突。

**㉓ 銷售關係：正確答案為D。**

**解** 從所給條件可以知道：戊＞丁＞丙＞乙＞甲。因
此，正確答案為D。

**㉔ 緝毒組：此題正確答案為D。**

**解** 可以從選項出發，應用排除法。從（1）可以排除
A和C；從（2）可以排除B，那麼只剩下D為正確答
案。然後還可以根據題目加以驗證，得出只有D才
符合題目給出的5個條件。

**㉕ 行動用戶：此題正確答案為D。**

**解** 本題涉及投入成本、收入與獲得利潤之間的關係問
題，利潤為收入和投入的差值，可以用排除法解決
此問題，A說新增用戶消費總額相對較低，但是如
果老用戶消費多的話，總利潤也不會下降，所以可
以排除掉；B項說電信業者話費大幅度下降了，但
是如果老用戶很多，新增用戶也會很多，而成本如
果很低的話，仍可能贏利。C項說管理出了問題，
也可能使總利潤下降，但是不會是最根本原因。D
說為擴大市場投入資金過多，那麼最可能導致由於
成本過高，而使總利潤降低。所以選擇D。

## 26 天氣預報：本題正確答案為C。

**解** 此題可以利用圖交叉表關係來判斷推理。城市天氣情況小雨多雲晴台北、台中、台南、高雄然後由選項入手，逐個代入判斷。A如果台北小雨，那麼台南也小雨，台中和高雄一個晴天，一個多雲，正好沒有雨，符合題目意思，可以排除掉；B如果台中多雲，那麼高雄就肯定是晴，而台北和台南就是小雨，也符合題目，可以排除掉；D如果高雄晴，那麼同C，也符合題目，可以排除掉；C如果台南晴，那麼台北也晴，而台中和高雄肯定就有一個小雨，與題目不符合，所以台南不能晴，故正確答案為C。

## 27 示威遊行：本題正確答案為B。

**解** 從題目中心意思我們可以瞭解，群眾遊行集會主要是呼籲政府不要以暴力手段回應「9・11」的恐怖事件，要以和平不戰爭的方式進行，所以可以判斷給出的選項A、C、D都是要和平，反對戰爭，所以有可能是遊行集會中的口號，只有B嚴懲「9・11」元兇最不可能是遊行集會的口號。

### 28 農業大國：本題正確答案為D。

**解** 從本題題目內容可以初步判斷，該國經濟是農業為主，農業是最容易受氣候影響的，我們可以初步認為D有可能是正確的推斷；再看其他選項，A既然是農業經濟為主的國家，那麼說農業生產力水平低是不能確定的，可以排除掉；B既然國際組織號召人們向該國援助，那麼說它是一個經濟發達的國家也不符合題意，可以排除掉；C項似乎不好判斷，有一定迷惑性，但是我們從題目的意思裡卻不能確定該國人民收入和生活水平是否低，既然不能判斷，再比較D選項，那麼我們最後可以確定D為我們要選的答案。

### 29 人口普查：本題正確答案為D。

**解** 從題目中我們可以知道美國這次人口普查是分居的女性比男性多100萬，本來應該差不多才對，那麼是什麼原因造成這樣一個結果呢？我們看選項，I說在美國婚齡女性比婚齡男性多，但是婚齡女性比男性多不一定就使分居女性比男性多，所以這個解釋不通，可以排除；II說普查漏掉的分居男性多於

分居女性，這個可以解釋普查結果使得分居女性多於男性；III說有更多的分居男性出國居住，這個也有可能造成普查中分居女性多於男性；由此可以判斷II和III有助於解釋此結果，所以選擇D。

## ③⓪ 案發現場：本題正確答案是C。

**解** 題目是一個充分條件的假言命題，它的命題概要是肯定前件，就肯定後件；否定前件不能推出否定的後件；否定後件可以得出否定的前件；肯定後件不能推出肯定的前件。掌握了這個規律，我們可以逐個判斷選項。A屬於肯定後件推出肯定的前件，不符合規律，所以排除；B屬於否定前件也不能推出否定的後件；C屬於否定後件可以推出否定的前件；D屬於否定後件，但不能得出肯定的前件，可以排除；這樣得到正確的答案為C。

## ③① 公開案件：本題正確答案是B。

**解** 這個題目仍然是一個充分條件的假言命題，根據458題的規律，我們可以判斷選項B屬於否定後件得出了否定的前件，其他三個選項均不符合規律，可以排除掉，得到我們需要的選項B。

犯案動機：本題正確答案是B。

解 這個題可以從題目給出的5個限制條件來判斷。題目中條件3和5有矛盾，從這裡入手推導，5是一個必要條件的假言命題，否定前件可以得出否定的後件，因為3說零點時商店燈滅了，所以可以得出乙的供述不屬實。這樣從4可以得出，作案時間在零點之前，那麼此結論和條件2矛盾，條件2是充分條件的假言命題，否定了後件就可以推出否定的前件，即甲不是盜竊者，這樣既然1說了盜竊者是甲或乙，二者必居其一，那麼只有乙是盜竊者了。所以得出正確答案B。

33 人文研究：本題正確答案是A。

解 抓住題目的關鍵句「許多偽劣產品是在人文社會科學與自然科學的學術規範不同的藉口之下生產出來」和關鍵詞「不同的藉口」，那麼我們根據題意可以直接推出二者要有共同的學術規範，而不是借鑑的問題，所以B、C、D都是片面的，歪曲題意，所以只有A最符合。

**㉞ 學生會委員：本題正確答案為 A。**

**解** 兩個特殊專長的學生都是高雄人，則共有兩個台中人（包括台北人），一個台南人，三個高雄人（包括兩個特殊專長的學生），共有6個人，所以是有矛盾的，其他都是可能的。

**㉟ 高壓低壓鋒：正確答案為 D。**

**解** 應用排除法，選項A說氣象學家的職責是預測降雨，不符合題目的意思，應該說預測降雨只是氣象學家的職責之一，首先排除掉；B題目也沒有說低壓鋒就一定向高壓鋒移動，所以不能確定，排除掉；C不符合題意，排除掉；只有D最符合題目的意思，所以選擇D。

**㊱ 食物結構：正確答案為 A。**

**解** 可以應用排除法。選項B不符合題意，題目只是說改變食物結構，會對全球穀物產生影響，並未指出是降低還是增加，所以不能判斷，可以排除掉；同樣C也可以排除；選項D顯然不符合題目的本意，題目是說經濟增長會促使畜產品消費的增加，而不

是人口增長。所以排除掉;選項A最科學,也符合題目的內容,所以為正確答案。這裡需要注意,我們不能依據我們自己掌握的知識來判斷,要根據題目的內容和含義來推理,這是做演繹推理題最根本的原則。

## ③⑦ 技術革新:正確答案為B。

**解** 可以應用排除法,抓住題目關鍵句,A因為題目只是說最近15年世界技術有很大革新,並未指出經濟增長是否迅速,因此不能確定,首先排除掉;選項C不符合題意,排除掉;D題目只是說加強技術力量是推動經濟增長的一個重要因素,而不是決定因素,所以不能確定,也要排除掉;只有選項B符合題目的內容,是正確答案。

## ③⑧ 胡椒儲量:正確答案為C。

**解** 本題迷惑性很大,可以用排除法確定。A說胡椒儲存量正在減少,而題目並沒有明確說明,也不能推理出來,排除掉;B題目說三年來,胡椒的產量低於銷售量,目前胡椒供應相當短缺,不能推出三年的消費居高不下,所以也要排除;D項說目前可可

價格低於三年前價格，這個不能從題目中推出，題目只是說目前胡椒價格和可可差不多了，所以排除掉；選項C說種植者正在擴大胡椒種植面積，雖然題目並沒有說明，但是可以推理出來，因為目前胡椒供應相當短缺，價格上揚，這樣很可能導致種植者擴大種植面積，所以，可以確定只有C是最合適的答案。

### 39 操縱顧客：正確答案為A。

解　只要理解題目含義，就可以判斷出顧客的需求是不以別人意志為轉移的，所以廣告的投資大不一定銷售額也大，所以A可以從題目推出；而B、C、D不能從題目來推理判斷，可以排除。

### 40 洛可可風格：正確答案為D。

解　本題題目較長，但是只要抓住關鍵句和關鍵詞就可以應用排除法判斷。A項實際上不符合題目的意思，輕盈、精美並不是巴洛克式室內裝潢風格，而是洛可可風格，排除掉；B選項不符合題目，因為題目

的語氣可以判斷，起初洛可可是為熱愛冒險和奇思遐想社會服務，而開頭又說洛可可風格竟然首先出現於法蘭西，結尾洛可可進入巴洛克風格出盡風頭的國家時，是十分謹慎小心的，從此微妙的語氣關係可以判斷這種風格在法國出現並非因為法國人熱愛冒險和奇思遐想，可以排除；C說的太絕對，因為題目只是說這種輕盈、精美的風格最適合於現代公寓，但並不能說現代公寓都是洛可可式的，所以可以排除；只有D符合題目的本意，因此選擇D。

**41 廣告記憶：正確答案為C。**

解 解本題關鍵要抓助題目的關鍵句「記憶會促成一切和顧客對某項產品的記憶比對產品某些特性的瞭解還重要」，就可以得到本段文字要表達的觀點主要是人們不需要對某產品有深入的瞭解就能夠記住它。而其他選項並非題目文字要表達的最重要的觀點，可以排除，選擇C。

## 42 貿易增長：正確答案為B。

**解** 本題應用排除法，A因為題目並未說法中貿易的增長率是多少，所以無法和中國國民生產總值相比較，排除掉；C題目只是說法國與中國貿易落後於日本、美國、英國和義大利還有其他歐洲國家，但是不能就說這遠遠落後於其他所有已開發國家，可以排除；D題目說明了其他歐洲國家同中國的貿易卻平均增長了10%，注意是平均，所以不能就說都增長迅速，所以排除；只有B是題目所要說明的問題，選擇B。

## 43 宗教普及：正確答案為D。

**解** 應用排除法，A說基督教一直與羅馬皇帝及其政權鬥爭，不符合題目內容，因為後來逐漸發展，贏得了貴族階級甚至觸及最高君主本人，所以要排除掉；B不符合題意，因為題目開始就說「在公元之初，牧師們將基督教在整個羅馬帝國中傳播開來」並未說是否非法，因此也要排除掉；C題目可以知道基督教贏得貴族階級和最有影響力人士的支持是在公元312年以前，所以排除掉；D符合題目內容，因為公元312年就為迫害畫上句號，380年後成為國教，所以選擇D。

**44** 菸草稅金：正確答案為Ａ。

解 本題是前提型題目，使用了三段論，論證的結論是
政府應該不允許菸草公司在營業收入中扣除廣告費
用。整理成「政府不允許菸草公司扣廣告費」。前
提是菸草公司會提高產品價格抵消多繳稅金。我們
要找另一個大前提，很顯然應該是菸草公司不可能
透過其他渠道來抵消多繳稅金，所以Ａ是我們找的
前提條件。Ｂ、Ｃ、Ｄ選項均為干擾項，不是前提，
排除掉。所以選擇Ａ。

**45** 畢卡索吃蘋果：正確答案為Ｃ。

解 本題題目應用畢卡索吃蘋果來比喻他涉獵許多藝術
領域，所以只有Ｃ是我們可以推斷出來的，其他的
都不是本題目所要表述的本意，所以排除，選擇Ｃ。

**46** 偷鑽石：正確答案為Ａ。

解 這類題還是要應用矛盾關係來解答，甲和丁是互為
矛盾的命題，而甲和丙也是互為矛盾的命題，這樣
我們要選擇一個好判斷的來推理，應該選擇甲和丙
這對矛盾，必有一真一假，所以乙和丁都說了假
話，丁說的是假話，說明所有人都偷了錶，從而判
斷Ａ為正確答案。

**47　出色的建築師：正確答案為Ａ。**

**解**　本題讓選擇表達錯誤的，可以判斷表達符合題目內容的選項，用排除法。從題目「哪怕遇到最大的阻力，也要想辦法抵達勝利彼岸」說明Ｂ是符合題意的，排除掉；「給高貴的心靈一個美麗的住所」說明Ｃ也符合題意，排除掉；「作為一名建築師，萊伊恩並不是最出色的，但作為一個人，他無疑非常偉大」說明Ｄ也是表達正確的，所以排除掉；這樣只有Ａ不符合題目的本意，所以是我們要選擇的答案。

**48　世界盃足球賽：正確答案為Ｂ。**

**解**　本題應用排除法。題目「作為唯一一支留在世界盃的南美球隊」說明Ａ是可以推知的，所以排除掉；「在擊敗頑強的比利時隊後，斯科拉里如釋重負」說明Ｃ可以推知，也要排除掉；「下一場比賽巴西將迎戰淘汰了丹麥的英格蘭球隊」說明Ｄ也是可以推知的，排除掉；只剩下Ｂ是無法從題目推知的，所以選擇Ｂ。

## 49 市場經濟：正確答案為C。

解 本題還是要應用排除法，先排除能推出的結論。
「WTO是台灣加入的最後一個重要國際組織，這是
台灣自立於世界民族之林的最後一次重大外交行
動，也是全面重返國際舞台的顯著標誌和強烈信
號。」說明A、B可以推知，可以排除掉；「台灣
肯百折不回地爭取人世，從根本上講是國內市場化
改革導致的必然抉擇」，可見D也可以推知，排除
掉；只有C是無法從題目推知的，所以選擇C。

## 50 測謊器：正確答案為D。

解 從題目可以知道A、B、C是無法推知的，只有D是
可以從題目直接推知的，所以選擇D。

## 51 喝牛奶：正確答案為A。

解 題目中是三個必要條件的假言推理，可以應用排除
法。B攝取足量鈣質，只是孕婦身體健康的一個必
要條件，肯定前件不能推出肯定的後件，孕婦身體
健康還有許多其他因素，所以排除掉；C孕婦喝牛
奶也只是身體健康的一個條件，所以不能就說身體

肯定健康，排除掉；同樣，D也應排除掉；只有A
否定前件，可以得到否定的後件，所以可以得出A
這樣正確的推理。

## ㊹ 聽力測驗：正確答案為B。

解 抓住題目的關鍵句「它對診斷幼童、身體有多重缺
陷者以及心理不正常者的聽力問題是非常有效的」
可以直接推出電反應聽力測驗法可以減少對難以配
合的病人的誤診，因此B是正確的推理。

## ㊺ 水中細菌：正確答案為A。

解 應用排除法，題目告訴我們氧氣是從空氣和水中植
物那裡產生的，並非細菌分解污物產生的，所以排
除C、D；題目也說魚類一般不會受到影響，可見
氧氣不是細菌分解污物過程中消耗的，而是魚類消
耗的，可排除B；所以只有A符合題意。選擇A。

**54** 輕型飛機：正確答案為C。

**解** 從題目可以知道有經驗飛行員駕駛較重飛機不重視風的影響，可見較重飛機比輕型飛機在風中容易控制。所以選擇C。

**55** 學生的喜好：正確答案為B。

**解** 有30個學生既喜歡數學也喜歡語文，有10個學生喜歡數學而不喜歡語文，20個學生只喜歡語文不喜歡數學，所以可以判斷有可能是20個喜歡語文的男生不喜歡數學或者20個喜歡語文的女生不喜歡數學，所以只有B是符合條件的選項，選擇B。

**56** 婚姻生活：正確答案為C。

**解** 本題實際上是讓選擇一個試驗來支持題目的觀點，題目觀點是婚姻使人變胖，那麼我們只需要知道不結婚的人在同樣時期，體重變化如何，就可以驗證觀點，所以只有C是最合適的做法，其他均不能支持題目的觀點，所以選擇C。

**57** 夏季車禍：正確答案為D。

**解** 本題結論是說司機的注意力受影響而出現車禍是由於時間的改變造成的，這裡需要有個前提就是沒有其他因素導致車禍增加，所以只有D是最適合的前提條件，所以選擇D。

**58** 壓力的效果：正確答案為D。

**解** 應用排除法。A只是說醫院或者診所是一個有壓力的環境，而這些地方是人們得了病才去的地方，所以不能支持題目的結論，排除掉；B說的是壓力與缺勤關係，而缺勤不一定只是得病造成的，所以排除掉；C正好反駁了題目結論，所以排除掉；只有D是最能支持題目結論的，因為考試時壓力大，醫院就診人數多，說明得病多，所以是正確答案。

**59** 基金會貸款：正確答案為B。

**解** 應用排除法，我們看A似乎有一定道理，但是我們從題目的關鍵內涵並不能得出貸款對該國國民生產總值增長就發揮作用，所以可以排除掉；B不能確定，我們先看C明顯與題目內容不符合，因為結尾

說了「該國領導人的期待也很可能落空」，領導人的期待是國民生產總值達到10%，所以不能確定國民生產總值增幅在5%～10%之間，所以可以排除掉；D項我們不能斷定是否可以貸到兩倍於去年的貸款，所以可以排除掉；只剩下B是我們要選擇的項目。

## 60 自信的標誌：正確答案為D。

**解** 從題目我們可以得知樂意講自己笑話的人比默許他人對自己開玩笑的良好品質還要豁達。所以可以直接推出D是正確的。

## 61 投機的商人：正確答案為B。

**解** 應用排除法。從題目我們可以知道一些投機者反對沿海工業的發展，說明至少有一個投機者反對沿海工業的發展，但並不能推出有的投機者就支持沿海工業的發展，所以排除D；而所有商人都支持沿海工業的發展，可見也不能推出有的投機者就是商人，所以排除A；既然所有商人都支持沿海工業發展，而所有熱衷乘船遊玩的人都反對沿海工業的發展，那麼所有商人就都不熱衷乘船遊玩，可以排除C，得到正確答案為B。

## 62 半導體生產：正確答案為C。

解 本題需要列一個關係式。設10年前全世界半導體為1，那麼甲就是0.6，乙為0.25。10年後甲為0.6×（1＋200%）＝1.8，乙為0.25×（1＋500%）＝1.5。可見D要排除掉，那麼斷定C是正確的，因為至少甲還比乙生產的多，所以乙肯定不是世界第一，而其他選項都不能判斷，所以排除掉。選擇C。

## 63 體重比較：正確答案為C。

解 我們可以列個幾個人體重大小的關係式：小張＞小孔＝小王＞小馬，而小劉＞小馬。所以應用排除法，A、B、D均不能判斷，只有C是可以直接判斷的，所以選擇C。

## 64 保護大熊貓：正確答案為B。

解 本題問沒有對上述觀點提供支持的，我們可以先找出提供支持的觀點排除掉，就會得到正確答案了。A說在動物園中，熊貓通常比在野生棲息地有更多的後代，這樣就支持了題目觀點，要把熊貓放在動物園中，所以排除掉；C動物園中新生的熊貓死於

傳染病的機率大為降低，這樣大熊貓在動物園就可以得到保護，支持了觀點，排除掉；D在天然棲息地，熊貓難以得到食物保證——足夠的竹子，那麼動物園完全可以得到這個食物保證，也支持了題目觀點，排除掉；只有B說動物園中的熊貓與野生的熊貓有相同數量的成熟後代，沒有支持題目的觀點，所以正確答案是B。

**65　電腦專家：正確答案為D。**

**解**　觀察A、B、C、D四個選項，似乎都有一定道理。只有結論D是由陳述「所有的電腦工程師都是數學家」直接推出來的，是不需要附加任何假設和補充而得出的結論，因此，D是正確答案。

**66　未婚人士：本題正確答案為D。**

**解**　本題讓找出題目的論述基於哪個階段，我們看題目，抓住關鍵句「除非他們中有許多人娶外國女性，否則大部分人將保持未婚」，這個句子是「除非……否則不」的句式，屬於必要條件的假言命題，轉化成一般格式是：「只有他們中的許多人娶外國女性，大部分才會結婚」。我們再從選項出

發，只有D是否定了前件，可以推出否定的後件（大部分未婚），其他選項均不是問題的關鍵所在，所以選擇D。

## 67 慢性病困擾：本題正確答案為C。

**解** 本題是要求從題目推出結論型的題目，這樣我們先看題目的內容，從第一句可以知道1998年發病率最高的是B型肝炎；而後面兩句是說關節炎和高血壓發病率，隨年齡增加而增加。1998～2010年期間，平均年齡明顯上升，可見這期間關節炎和高血壓發病率可能增加，但是我們無法判斷到2010年發病率高的是哪種病，所以不能推出A和B。從B型肝炎在各年齡段發病率沒有明顯不同，不能推出到2010年老年患者就多於非老患者，排除D。所以只剩下C是正確的答案。因為1998～2010年期間，人口平均年齡將明顯上升，所以可以推出此期間B型肝炎患者的平均年齡將增大。

## 68 犯罪報告：本題正確答案為A。

**解** 雖然該市嚴重刑事犯罪案件中的60%都為350名慣犯所為，但是這些慣犯有可能一人作多起案件。所以這350名慣犯在該市全部嚴重刑事案件的作案者比例可能是一個很小的數字。因此，雖然嚴重刑事犯罪案件的作案者的半數以上都是吸毒者，但卻有可能這些吸毒者中沒有慣犯。比如，該市有1000名刑事案件作案者，其半數以上假設為600名都是吸毒者，但是有可能這350名慣犯剛好屬於另外400名不吸毒的嚴重刑事案件的作案者之中。所以B、C、D說得太絕對了，只有A是正確的。

## 69 富貴病：本題正確答案為A。

**解** 本題是最加強型題目，而且是要求找出最加強反駁的選項，我們先看題目反駁的是什麼，題目反駁使這種看法很難成立，是什麼看法呢？題目前半部分提出了相對已開發國家而言，發展國家由於不具備高脂肪、高蛋白、高熱量食物攝入條件而較少生冠心病。反駁的理由是已開發國家的人均壽命70歲，發展國家平均壽命只有50歲。我們要加強反駁就要

找到一個理由是說，發展中國家人少得冠心病不是由於不具備攝入「三高」食品條件，而是由於冠心病的發病相對集中於高齡，與年齡有關，而與食物攝取無關。由此，我們再看選項，A正好是這個意思，可見最能加強反駁；B正好削弱了反駁；C也是削弱反駁；D是無關選項，所以選擇A。

**70 止痛藥：本題正確答案為B。**

解 本題是最能削弱型題目，可以直接去找答案，就是找到與題目唱反調的選項。我們回到題目，題目的論點是醫院不要使用海洛因作為止痛藥，理由是毒品販子會透過這種渠道獲取海洛因。我們從選項出發，A說有些止痛藥可以替代海洛因，正好加強了題目。選項D雖然也是沒有必要禁止使用海洛因的理由，但是卻是與販毒無關的，所以排除掉；選項C說海洛因用量大就會使病人致死，但是即使用量小，那麼毒販子也可以獲得，應該還是不能削弱題目論述，只有B是說用於止痛的海洛因在數量上與用於做非法交易的比起來是微不足道的最能反駁題目的論證，所以選擇B。

**71** 營養素：本題正確答案為A。

解 要削弱題目，就是要指出，不必用其他含鈣豐富的食物來取代菠菜，食用菠菜就可以補鈣。但達到這樣結果就需要將阻止人體對鈣吸收的漿草酸中和掉。選項A正好起到這樣的作用。選項B和C都意味著可以用其他含鈣豐富的食物來取代鈣，所以都不能削弱題目。選項D是無關選項。因此，正確答案是A。

**72** 接線員系統：本題正確答案為D。

解 本題是解釋題目型題目，而且是找不能解釋題目現象的選項，我們就可以先找出能解釋的選項，題目說全國電話公司開始使用電子接線員系統，但近期人工接線員不會減少，為什麼呢？我們看選項，A說需要接線員幫助的電話數量遽增，可能是需要人工接線員的理由，可以解釋，排除掉；B說明新的電子系統不完備，還需要人工接線員工作，可以解釋，排除掉；C有助於解釋不能減少人工接線員，排除掉；只有D是不能解釋，反而是應該減少人工接線員的理由，所以選擇D。

## 73 化妝品大戰：本題正確答案為 C。

解　本題是加強型題目，題目的論述是化妝品公司廣告
投入盲目，因為只有四分之一的人使用化妝品。可
見，選項 A、B、D 都不能加強題目的論述，只有 C
是說大多數不使用化妝品的居民不關心廣告宣傳，
所以說廣告投入盲目，加強了題目論述，所以選擇
C。

他 不 是 人

Game——Thriller

最驚悚的

推理遊戲

在驚悚的世界裡，
一切皆若隱若有自別規則。

鬼是可怕的
只是他遇到鬼的人畢竟是少數，
但每個人每天都要接觸不計其數、形形色色的人。

阿童偉 編著

# Game——
# ——Thriller

仔細想想電梯的日常運行規律，
## 你會明白的！

有的恐怖事件猶如電光火石，
發生得非常快，或者非常隱祕，
人們往往一時之間難以察覺，

**但是事後回想，卻讓人毛骨悚然……**

PERFECT

完全推理 ＋ ＋ ＋ ＋

# 永續圖書
## 線上購物網

# www.foreverbooks.com.tw

◆ 加入會員即享活動及會員折扣。

◆ 每月均有優惠活動，期期不同。

◆ 新加入會員三天內訂購書籍不限本數金額，
即贈送精選書籍一本。（依網站標示為主）

**專業圖書發行、書局經銷、圖書出版**

永續圖書總代理：

五觀藝術出版社、培育文化、棋茵出版社、大拓文化、讀
品文化、雅典文化、大億文化、璞申文化、智學堂文化、
語言鳥文化

**活動期內，永續圖書將保留變更或終止該活動之權利及最終決定權。**